디자이닝 프로그램스 Designing Programmes

네 편의 에세이와 머리글	카를 게르스트너 Karl Gerstner
머리글에 대한 머리말	파울 그레딩거 Paul Gredinger
초판 발행	아르투어 니글리 Arthur Niggli Ltd., 토이펜(스위스) 1964
초판 조판	노이에 케미그라피 Neue Chemiegraphie AG, 취리히
초판 인쇄	브린+타너 Brin+Tanner AG, 바젤
초판 제책	막스 그롤리문트 Max Grollimund, 바젤
초판 영문 번역	
팩시밀리 에디션	라르스 뮐러, 2019
	ⓒ 2019 Lars Müller Publishers and Estate of Karl Gerstner
한국어판	안그라픽스, 2024
	ⓒ 2024 Korean Translation Copyright by Ahn Graphics

KB067210

안그라픽스

프로-프로그래마틱[*]

파울 그레딩거

책의 제목이란 무엇을 의미하는가? 제목이란 곧 책의 표제를 가리키는 설명이라 할 수 있다. 책의 제목을 짓기 위해 프로그램을 디자인할 수도 있다. 이를 위해서는 책이 무엇을 다루고 있는지 알아야만 한다. 어쨌거나, 여기에서 중요한 것은 창조적인 배열arrangement이다. 하지만 이는 지나치게 일반적인 설명이다. 이 책 『디자이닝 프로그램스』의 저자 카를 게르스트너가 보기에, 창조적 배열에는 두 가지 개별적 측면이 존재한다. 즉, 디자인the design, 디자인하기to design, 디자이너the designer 등과 프로그램the programme, 프로그램하기to programme, 프로그램적인programmatic 것 등이다. 그렇다면 '디자인과 프로그램Design and Programme'이라는 제목은 어떨까? 글쎄, '~과'는 너무 약하다. 이 두 개념은 그것보다는 더 밀접하게 이어져 있다. '프로그램 디자인Programme Design'? '디자인 프로그램Design Programme'은 어떨까? 아니. 두 단어 모두 서로에게 의존한다. 무엇이 어느 쪽에 의존하는 걸까? 각자가 서로에게 의존한다. '프로그램의 디자인Design of the Programme'? '디자인의 프로그램Programme of the Design'? 이것도 아니다. 확실히 해두자면, 두 단어 모두 의미가 뚜렷하다. 그러나 둘 사이에 본질적인 것이 존재한다. 두 개념이 어떻게 지정designation되는지에 따라 존재하는 것이다. 그렇다면, 중요한 점은 바로 '디자인'과 '프로그램' 두 단어가 어떻게 연결되는지다. 이러한 연결은 다양한 방식의 언어적 접점을 통해서도 표현할 수 있다. 프로그램과 디자인의 상호 작용은 가능한 완전하게 이뤄져야 하기 때문이다. 이를 위한 해결책은 다음과 같다. 이 개념들을 연결할 수 있는 모든 방법을 열거한다. 그리고 가능한 모든 변이variants를 책의 제목으로 간주한다. 이 모두를 책의 표지에 나열하는 것이 가장 좋은 해결책이다. '프로그램의 디자인Design of Programmes' '디자인을 위한 프로그램Programme for Design' '디자인＝프로그램Design＝Programme' '프로그래밍Programming' '디자인하기Designing' '프로그래밍 디자인Programming Designs' '프로그램 디자인하기Designing Programmes' 등 제목만으로 이뤄진 목록을 책에 실어야만 하겠다. 하지만 그렇게 할 수는 없기에 책의 제목을 지금과 같이 정했다. 하지만 이 제목은 프로그램의 총체를 의미한다.

이 책의 제목은 다양한 방식으로 설명할 수 있다. '디자이닝 프로그램스'는 배열을 위해 규칙을 창안하는 것을 뜻할 수도 있다. 디자이너는 화학 반응과 마찬가지로 일종의 공식을 참조하고 일군의 새로운 조합을 찾고자 애써야 한다. 여기에서 가장 중요한 것은 바로 공식이다. 공식은 형태를 창출한다. 여러 가지 형태를 만들어내는 것이다. 예컨대 이러한 개념을 따르는 시詩의 경우 공식이 존재한다. 여기에서 전통적인 언어 구조는 해체된다. 문법은 존재하지 않는다. 구문syntax도 없다. 각각의 단어가 구성 요소로 존재한다. 단어들은 결합가valencies가 풀린 채 자유로운 상태로 나열된다. 이 게임의 규칙은 순열permutation이며, 이렇게 발생하는 시를 배열constellation이라고 부른다. 배열은 일종의 시적 프로그램이다. 이 책에 사례가 실려 있다.

2.3

프로그램에 해당하는 또 다른 사례도 있다(프로그램은 일반적으로
특정한 요소와 이를 조합하기 위한 규칙으로 이뤄진다). 서로 4개의
기호를 통해 각기 다른 9개의 값을 나타내는 스위스식 카드 게임인
야스Jass'다. 기호를 조합하는 것이 곧 야스 게임의 규칙이다.
즉 게임의 규칙 = 프로그램이다. 이런 관점에서 볼 때 다른 모든
게임 역시 일종의 프로그램을 수행하는 것과 다름없다.

이보다 더욱 자명하며, 따라서 의식적으로는 잘 떠오르지 않는
프로그램이 있다. 바로 레시피라는 공식이다. 우선, 레시피는
여러 요소를 열거한다. 예컨대 감자, 우유, 물, 소금, 버터 등.
다음으로는 재료를 손질한다. 껍질 벗기기, 자르기, 끓이기, 받쳐서
물 빼기, 젓기…. 그 결과 으깬 감자 요리가 완성된다. 레시피는
곧 프로그램이다. 이는 매우 자명한 사실이다. 그러나 이러한
방식으로 이뤄지는 여러 프로그램을 해석하는 건 어려운 일이다.
또한 실제로 어려움이 시작되는 것은 프로그램을 디자인하는
과정에서다. 그런 점에서 이를 기술art, 즉 조리술culinary art이라고
부른다. 그럼에도 여전히 조리해야 할 메뉴가 모인 총체가 존재한다.
하나의 프로그램에 또 다른 프로그램이 겹쳐지는 셈인데,
이것이 모인 한 권의 악보가 바로 요리 서적이다.

또 다른 종류의 가사노동에도 놀랄 만큼 명백한 사례가 존재한다.
직선적인 것을 2차원으로 바꾸거나 심지어 복합적인 공간적
형태로 바꾸고 간단한 도구를 활용해 이를 구현하는 일이다.
위상학적으로 복잡한 이 작업의 이름은 단순하다. 바로 뜨개질이다.
뜨개질의 프로그램은 넣고in-두르고round-관통하고through-
빼내는off 것으로 이뤄진다. 니트는 그 결과물이다. 뜨개질이라는
프로그램의 변이로 안뜨기purling 기법이 만들어진다. 더 복잡한
규칙으로 더 복잡한 패턴이 생성된다. 뜨개질에 쓰이는 모든
교본에 이런 프로그램이 포함되어 있다. 기계 편직의 경우
천공 테이프punched tape가 프로그램이며, 이를 통해 만들어진
자카드 패턴Jacquard pattern이 그 사례다.

이미지가 되어버린 프로그램의 예로 장식품을 들 수도 있다. 가위로
자르는 장식 패턴이나 만화경이 그렇다. 이 둘을 생각하면 어린
시절의 기억이 떠오르는가? 장식 패턴이나 만화경 이면에는 눈에
보이는 것보다 더 많은 것이 존재한다. 세상 전체가 그 뒤에
놓여 있는 셈이다. 가장 단순한 방식(반복과 대칭)으로 결합된
가장 단순한 요소(형태)가 특정 문화 전체의 정신을 표현한다.
중국, 남미, 소아시아, 아프리카, 그리스, 로마 모두 마찬가지다.
오늘날 만들어지는 기하학적 예술 또한 그런 것일지 모른다.

전자음악의 구조는 구조 프로그램의 전형적인 개념에 가장 가까운
경우라 할 수 있다. 전자음악에서는 정신적 차원에서 이뤄진 구조적
통일성이 음악적 경험으로 구현된다. 작곡의 요소는 음향 단위(짧은
펄스impulse)로 이뤄진다. 이러한 단위로 진행되는 작곡은 단일한
매개 변수, 즉 시간을 조절하여 구현된다. 음악이란 곧 프로그램된
박자로 이뤄진 구조다. 이때 구조란 음악적 전개가 일어나는
구조를 의미한다.

악보는 미리 결정된 사항으로 구성된 프로그램의 또 다른 예다. 특히
질서가 아니라 무질서를(가장 무작위한 배열을) 만들어내고 이런
무질서를 규칙으로 삼는 악보가 흥미롭다. 이 책에는 이러한 사례
또한 수록되어 있다. 예컨대 작곡가가 종이 표면의 임의적인 요소에
따라 음의 빈도, 지속, 음색, 음량, 도입을 결정한다. 이렇게 하면
소리가 평소 작곡할 때처럼 미리 정해지지 않는다. 그런 점에서 이런
음악의 악보score는 하나의 기록score이자 디자인된 프로그램이다.

이것과 저것이 그 요소이며, 그것을 가지고 이것을 할 수 있다는
식이다. 이것의 결과물은 일련의 해결책으로 구성된 총체다.
결과물이 이것인지 저것인지는 중요하지 않다. 중요한 건 형태가
어떠한 질서나 공식을 준수해 그 외양shape을 갖춰야만 한다는
점이다. 창조적 쾌快는 형태의 디자인(이미지: 튤립)이 아니라
공식의 디자인(이미지: 튤립 구근)에 머무른다. 창조적 작업의 목표
역시 마찬가지다.

*프로그램 없이*Without programme

이 책이 결실을 맺게 되어 무척 기쁘게 생각하며, 책에 기여한 모든
이들에게 감사를 표하고자 한다. 이 작은 책을 만드는 데 없어서는
안 될 사람들, 특히 누가 어떤 역할을 했는지로 프로그램을 만들어야
한다면 어마어마하게 긴 목록을 도출하게 될 것이다. 먼저, 내가
손으로 쓴 초고를 읽기 쉬운 활자로 변환하는 작업을 정성껏 도와준
비서 베아트리체 프라이스베르크Béatrice Preiswerk에게 감사를
전하고 싶다. 여기에서 더 나아가, 나의 첫 번째 책부터 인쇄 작업을
맡아준 나의 친구 한스 타너Hans Tanner와 작업 주임, 인쇄 조판기사,
인쇄기사, 큰 활자 조판기사, 교정기사, 교정 담당자를 통해 길고
복잡한 경로로 독자들에게 닿을 수 있었다. 모든 경우에 대해, 특히
책을 읽는 여러분이 보여준 호의 넘치는 관심에 감사를 표해야만
하겠다. 간단히 말하자면, 지금도 이미 충분히 비싼 인쇄 비용이
앞으로 더 높아질 수 있다는 이야기다. 따라서 필자와 독자 모두를
위해 앞으로 프로그램을 만들지 않도록 하겠다. (여러분도 알다시피
프로그램에 대한 사례는 존재하기 때문이다!)

그러나 특별하고 개인적인 책무를 느끼고 있는 이들을 다시 한번
언급하고자 한다. 게르스트너/그레딩거/쿠터 광고 에이전시Gerstner,
Gredinger and Kutter Advertising Agency(이하 GGK 광고 에이전시)의
파트너인 (또한 뛰어난 프로그램 음악인 전자음악을 최초로 작곡한
사람 가운데 하나이자 음렬 음악 개념을 창안한) 파울 그레딩거는
다재 다능하고 활기찬 인물로 무엇보다 나에게 '형태론적 방법론'을
소개해 주었다. 특히 머리글에 대한 머리말을 통해 내가 뜻하는 바를
표현해 주었을 뿐만 아니라 새로운 아이디어를 떠올리게 해주었다.
또한 GGK 광고 에이전시의 두 번째 파트너이자 이 책을 통해 최초로
공개되는 「베리오를 위한 프로그램Programmes für Berio」을 쓸 수
있도록 허락해 준 마르쿠스 쿠터Markus Kutter에게도 감사를 전하고
싶다. 책의 제목을 정할 때 그에게 문학적 도움을 받아 좋았다는 점
또한 이 자리를 빌려 말할 수 있어 기쁠 따름이다.

자신이 이 책에 어떤 기여를 했는지 잘 모를 수도 있겠지만, GGK
광고 에이전시의 여러 직원에게도 감사를 표하고 싶다. 머리글과
첫 번째, 두 번째 에세이에 사례로 언급한 모든 작업을 비롯해
창작자를 따로 밝히지 않은 작업은 나 혼자 만든 작업이 아닌
팀이 함께 만든 것이다. 내가 한 작업은 그저 프로그램을 디자인하는
것에 국한되었다(그리고 항상 그런 것도 아니었다). 무엇보다 직원들
중 책에 수록된 마지막 두 에세이와 관련한 요청을 받고 나름 힘든
작업을 잘 해낸 사진가들(특히 사진 스튜디오 책임자 알렉산더 폰
슈타이거Alexander von Steiger)을 언급하고 싶다. 머리글에 붙여넣기
이미지 작업을 쓸 수 있도록 허락해 준 베라 스포에리Vera Spoerri와
「변주 1Variations 1」을 인쇄하도록 기꺼이 허락해 준 존 케이지John
Cage에게 감사를 전한다. 마지막으로, 나의 프로그램이 이미 다음과
같이 여러 곳에 흩어져 있었지만 이를 자신의 출판 프로그램에
포함시켜준 이다 니글리Ida Niggli와 아르투어 니글리Arthur Niggli에게
감사의 말을 전하고 싶다.

「새로운 토대에 선 옛 악치덴츠 그로테스크Neue Basis für die alte
Akzidenz-Grotesk*」는 쿠르트 바이데만Kurt Weidemann의 초대로
1963년 6월 «드룩슈피겔Druckspiegel» 제6호에 수록했다. 독일
슈투트가르트에 있는 드룩슈피겔 출판사Druckspiegelverlags의
책임자 쿠르트 콜하머Kurt Kohlhammer는 친절하게도 내가 조판을
마음껏 쓸 수 있도록 해주었다.

「통합적 타이포그래피Integrale Typographie」는 글의 제목과 동일한
표제로 출간된 «튀포그라피셰 모나츠블래터Typographische
Monatsblätter» 1959년 6/7월 5/6호 특별판에 주요 사설로
수록되었다. 잡지는 루돌프 호스테틀러Rudolf Hostettler가 편집했고
스위스 장크트갈렌의 촐리코퍼 출판사Verlag Zollikofer에서 발간했다.
(새로운 예시와 참고 문헌을 덧붙였다.)

「오늘날 이미지를 만드는 것은 무엇을 의미하는가Bilder-machen
heute?」는 스위스 베른의 슈피랄 프레스Verlag Spiral Press가
출간하는 예술과 문학을 위한 국제적인 잡지 «슈피랄레Spirale»
1960년 9월 제8호에 실렸다. 발행인 마르셀 비스Marcel Wyss가
기꺼이 조판 사용을 허락해주었고, 이 점에 대해 감사를 표하는
바이다. (이 글 역시 도판을 덧붙였다.)

「구조와 움직임Struktur und Bewegung」은 (곧 출간될 예정인)*
죄르지 케페스György Kepes가 '시각과 속성Vision and Values'이라는
제목으로 묶은 당대 디자이너들의 글 모음집에 실릴 내용으로,
뉴욕의 조지 브라질러 출판사Georges Braziller inc.에서 발간될
예정이다. (이 글 역시 개정 정보를 거쳤다.)

1963년 9월 11일, 스위스 아스코나에서, 카를 게르스트너

디자이닝 프로그램스

카를 게르스트너가 쓴
네 편의 에세이와 머리글

이 책을 위한 아이디어는 일본에서, 아사쿠라 나오미朝倉直已*로부터 얻게 되었다. 그는 자신이 후쿠시마에서 활동하는 디자이너이자 교육가라며 편지를 보냈다. 그는 나의 첫 번째 저서 『차가운 예술?Kalte Kunste?』을 도쿄에서 발간하고 싶다고 했다. 책에 포함된 구체미술 이미지에 대한 분석이 교육적으로 유용하며 번역할 가치가 있다고 여겼던 것이다. 그가 가장 큰 관심을 보인 내용은 「미래의 전망Ausblick in die Zukunft」이라는 제목으로 쓴 책의 마지막 장이었다. 해당 부분은 1957년에 작성되었다. 따라서 당시 기준에서 본 미래는 우리의 뒤에 놓여 있다. 그렇다면 오늘날의 전망은 어떠한가?

아사쿠라는 내가 그의 연락을 받기 전에 해당 주제에 대해 더 시의성 있는 글을 썼는지 알고 싶어했다. 글을 쓴 날짜로 가능할 수 있는 것이 시의성이라면, 이 책에 실린 에세이들은 어떠한가? 미리 작성된 증언과 같은 글인 걸까? 이 에세이들을 나 스스로가 처음 썼을 때처럼 독자들도 이를 열린 마음으로 해석해 주었으면 한다. 일종의 중간 대차대조표처럼, 어느 부분에서든 내용을 덧붙이거나 뺄 수 있는 경험의 산물로서 말이다.

여기에서 중요한 점이 있다. 일본에서 출간된 번역본*에 어떤 타이포그래피가 쓰였는지 보고 싶었는데, 아사쿠라가 일본어 활자체를 골라서 보내주었다.

일본어 타이포그래피에 어떤 기준을 적용하고 무엇을 선택할지 결정하는 건 쉽지 않았다. 나는 일본어로 쓴 글자가 무슨 뜻인지 이해할 수 없었고, 이를 통해 구현되는 디자인의 느낌은 이질적일 수밖에 없었다. 하지만 나는 아래의 이미지가 매혹적이라고 느낀다. 여기에서 한 가지만큼은 분명히 이해했다. 바로 일본인이 활자체에서 프로그램을 발전시켰다는 점이다. 그들은 우리가 앞으로 오랫동안 눈 여겨 보게 될 무언가를 이뤄냈다. (이 책에 수록된 첫 번째 에세이 「새로운 토대에 선 옛 악치덴츠 그로테스크」를 읽으면 이 말이 무슨 뜻인지 이해하게 될 것이다.)

1

먼 중세의 프로그램

나는 매일 출근길에 성당 앞을 지난다. 성당 건물은 전형적인 고딕 양식의 특징을 보여준다. 그 예로 아래 이미지에 재현한 15세기 회랑의 뾰족한 아치를 들 수 있다. 이는 고딕 양식을 따르는 중세의 디자이너가 작업한 즐거운 (그리고 기교 넘치는) 방식을 완벽하게 보여주는 사례다.

여기에 즐거움이 보이는 이유는 고딕 양식을 따르는 디자이너에게 이 건물이 복잡한 패턴을 풍성하게 만드는 즐거움을 안겨주었기 때문이다. 기교가 넘치는 것은 이 양식을 활용함으로써 보는 사람이 느낄 복잡함을 완화하고 풍성함을 감추었기 때문이다. 즉, 건물에 있는 16개의 창(아래 이미지에는 하나가 누락되어 15개) 모두 모양이 다르다. 단지 누군가가 재미를 원했기 때문에 그랬다. (아마도 장인이 변덕을 부린 탓일까?) 각각의 창은 정확한 상수constants와 변형variants으로 이뤄진 프로그램 디자인이다.

프로그램:
재료와 구현 방법을 미리 규정한다. 즉, 아치의 뾰족한 끝부분까지 높이를 삼등분한 치수와 윤곽을 정해둔다.

아치의 삼각형 부분에 적용된 디자인 장식 패턴 16개가 존재하며 각각의 디자인은 다음과 같은 관점에서 관계를 맺어야 한다.

선의 윤곽, 선을 결합한 모양은 원칙적으로 모두 비슷한 모습이다. 선은 전체적인 윤곽뿐 아니라 삼등분 된 수직선에도 유기적으로 적용되어야 한다. 각각의 선은 서로 직각으로 만나거나 특정한 각도로 닿게 된다. 연결되지 않고 남는 부분은 없어야 한다. 다시 말해 각각의 선이 좌우 대칭으로 패턴을 형성한다.

2
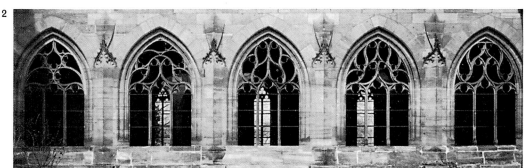

3
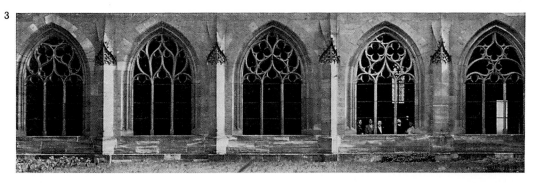

4
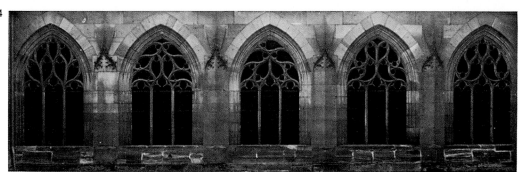

형태morphology로서의 프로그램

무한한 표면

예시

기하학적 패턴의 엄청난 다양성과 아름다움을 보여주는 사례를
하나 제시해 보겠다. 도판 5부터 20까지는 3의 제곱인 9개의
정사각형으로 이뤄진 정사각형에 임의의 지점node을 설정한 뒤
선을 긋고 격자형으로 도출할 수 있는 형태를 보여준다. 여기에서는
16개의 교차점을 설정했는데, 이는 각 교차점을 잇는 선의 숫자와도
같고, 1차적으로 도출된 패턴과도 그 개수가 같다. (도판 5의 경우)
3의 제곱만큼의 정사각형의 총합을 인접시켜 네 번 반복,
개별 패턴 사이에 수립된 연결점을 보여준다.

도판 5에서 8까지의 패턴에서는 규칙에 따라 배수로 늘어나는
'주제theme'가 정사각형의 한 변을 빼거나 대칭을 이루는 반사축에
놓이며 (여기에서는 사각형을 네 번 반사하는 것을 규칙으로 함)
한 번에 네 번만 반복하게 된다. 이는 더 단순하고 익숙한 형태를
창출한다. 다른 패턴은 또 다른 위치에 놓인 선을 기준으로 전개되며
각각 여덟 번 반복된다. 여기에서 어떤 형태가 만들어지는지
전부 알 수는 없다.

이렇게 만들어진 16개의 형태를 다른 형태와 결합해 2차적 패턴을
만들어낼 수 있다. 격자에 패턴 하나를 적용한 뒤 그 위에
다른 패턴을 겹쳐 손쉽게 만들 수 있다.

세 가지 패턴을 겹쳐 그리면 3차적 패턴이 생기는데,
3차적 패턴에는 560가지 조합이 있다.

출처: 빌헬름 오스트발트Wilhelm Ostwald가 쓴 『형태의
조화Harmonie der Formen』. 우네스마 출판사Verlag Unesma,
라이프치히 1927

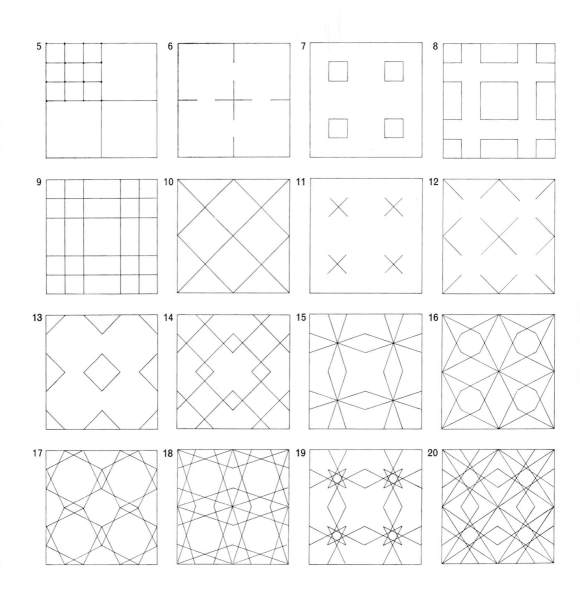

논리로서의 프로그램

문제에 대한 해결책 대신, 해결책을 위한 프로그램. 이 말은 다음과 같이 이해할 수도 있다. (요컨대) 그 어떤 문제에 대해서도 절대적인 해결 방법이란 없다. 해결책의 조건을 절대적으로 구분할 수 없기 때문이다. 언제나 다양한 해결 방법이 존재하며, 그중 하나의 방법이 특정한 조건에서 가장 뛰어난 해결책이 된다.

문제를 설명하는 것이 곧 해결책의 일부다. 이는 창조적인 결정이 느낌에 따라서가 아니라 지적 기준에 따라 이뤄져야 한다는 말이다. 이러한 기준이 더 정확하고 완전할수록 작업은 창조성을 띤다. 창조적 과정은 선택이라는 행위로 환원된다. 디자인을 한다는 것은 결정적인 요소를 선택해 결합하는 것을 의미한다. 이런 점에서 볼 때, 디자인에는 방법론이 필요하다. 내가 아는 가장 적절한 방법론은 프리츠 츠비키Fritz Zwicky가 개발한 형태론적 방법론인데, 디자이너가 아니라 과학자를 위해 만들어진 것임에도 디자이너에게 유용하다. (『형태학 연구Die morphologische Forschung』, 코미시온스 출판사Kommissionsverlag, 빈터투어 1953) 츠비키의 안내에 따라 아래 다이어그램을 만들었고, 그의 용어에 맞춰 '타이포그램의 형태론 상자morphologischen Kasten des Typogramms'라고 불러보았다. 이 형태론 상자에는 글자를 가지고 어떤 이미지와 기호를 만들어야 할지에 대한 기준이 들어 있다. 상자 왼쪽에는 매개 변수가 있고 각 행에는 이에 따른 요소가 놓인다.

기준은 대략적이다. 물론, 작업하면서 원하는 대로 다듬어야 한다. 구성 요소가 매개 변수가 되고, 새로운 구성 요소가 만들어지는 등의 일이 필요하다. 게다가 기준은 대략적일 뿐만 아니라 독립적이지도 않다. 예컨대 아래 d의 34번 '다른 경우'라는 구성 요소는 매개 변수가 깔끔하게 분리되지 않아 남은 것을 포장해 담은 꾸러미다. 명확하게 지정되지 않는 경우도 있다. 완벽하지 않은 것도 많다. 하지만 작업의 진정한 본질은 완벽을 추구하며 계획을 세우는 데 있다. 이런 노력은 사라지는 게 아니라 다른 차원으로 옮겨갈 뿐이다.

내가 만든 형태론 상자에서 불충분함이 보인다면 그건 내가 부족한 탓이며, 방법론 자체가 부족한 것은 아니다. 그럼에도 이 사례에서 확인할 수 있듯이 '타이포그램의 형태론 상자'는 구성 요소를 무작위로 연결해 도출되는 수천 개의 해결책을 포함한다. 일종의 자동 디자인인 셈이다.

a 기초

1. 구성 요소들	11. 단어	12. 줄임말	13. 어군	14. 결합	
2. 활자꼴	21. 산세리프체	22. 로만체	23. 프락투어	24. 다른 활자꼴	25. 결합
3. 기법	31. 쓴 것	32. 그린 것	33. 구성한 것	34. 다른 기법	35. 결합

b 기초

1. 음영	11. 밝음	12. 중간	13. 어두움	14. 결합
2. 속성	21. 색채	22. 무채색	23. 혼합	24. 결합

c 기초

1. 크기	11. 작은 것	12. 보통	13. 큰 것	14. 결합
2. 비율	21. 좁은 비율	22. 보통의 비율	23. 넓은 비율	24. 결합
3. 굵기	31. 얇음	32. 보통	33. 굵음	34. 결합
4. 기울기	41. 곧음	42. 비스듬함	43. 결합	

d 기초

1. 읽는 방향	11. 왼쪽에서 오른쪽으로	12. 위에서 아래로	13. 밑에서 위로	14. 다른 방향	15. 결합
2. 자간	21. 좁음	22. 보통	23. 넓음	24. 결합	
3. 형태	31. 수정하지 않음	32. 분절됨	33. 투사됨	34. 다른 경우	35. 결합
4. 디자인	41. 수정하지 않음	42. 일부 생략	43. 일부 대체	44. 일부 추가	45. 결합

프로그램을 통한 해결책

(형태론 상자만으로 해결책을 모두 파악할 수는 없었다. 그러나 해결책을 형태론 상자에 넣어 분석할 수는 있다.)

아래 도판 22의 상표 intermöbel을 이루는 모든 구성 요소를 형태론 상자에 넣으면 다음과 같은 연쇄 관계가 도출된다.

a 11. (단어) - 21. (산세리프체) - 33. (구성한 것)
b 14. (음영, 즉 명과 암의 결합) - 22. (무채색)
c 12. (크기의 경우 비물질적이기에 '보통'으로 간주) - 22. (일반적 비율) - 33. (두께 굵음) - 41. (곧은 로만체)
d 11. (왼쪽에서 오른쪽으로) - 22. (보통 자간) - 31. (수정하지 않은 형태) - 43. (일부 교체, 즉 단어의 두 부분을 겹쳐서 r이라는 글자의 꼴face을 바꿈)

모든 구성 요소의 중요도가 같은 건 아니다. 실제로 결정적인 요소는 다음의 둘뿐이다: b 14 + d 43.

사례 b 14에서 '결합'의 중요성을 볼 수 있다. 밝음-중간-어두움. 이 요소는 그 자체로 표현하는 바가 많지는 않다. (검은 색이 항상 어둡다는 점을 제외하면) 평가할 수 있는 값을 나타내지 않기 때문이다. 다양한 암도darkness로 표현된 글자와 결합될 경우, 음영이라는 매개 변수를 통해 해결책을 구체화할 수도 있다.

해결책이 구체화되는 지점으로서의 매개 변수에 대해서는 다음 예시로 형태론 상자의 '표현'에 해당하는 모든 내용을 설명하고자 한다.

'읽는 방향'이라는 변수는 독일의 철강회사 크루프KRUPP와 주간지 《나치오날 차이퉁National Zeitung》의 예처럼 각 로고에 표현된 타이포그램을 규정한다. 두 경우 구성 요소 d 15 '결합'이 읽는 방향의 토대가 된다. KRUPP는 d 11 '왼쪽에서 오른쪽으로'가 d 14 '다른 방향'(예컨대 오른쪽에서 왼쪽으로)과 결합된다. National Zeitung의 구성 요소는 d 12와 d 13이다. 덧붙여, Bech Electronic Centre의 활자체도 이 경우에 속한다. 이는 44쪽에서 확인하라.

도판 25, 26에서 보이듯 '자간' 역시 다시 다른 구성 요소와 결합되어 Braun Electric과 AUTOKREDIT의 형태를 결정한다.

22

inter *möbel*

23

ꟼꟼUЯꓘ 1811
KRUPP 1961

24

National Zeitung

25

B r a u n Electric I n t e r n a t i o n a l SA

26

A U T O K R E D I T

다시 한 번: 프로그램을 통한 해결책

아래의 'Abfälle' 'globotyper' 'wievoll?'의 경우 '형태'라는 요소가
유효할까? Abfälle에서는 구성 요소 d32 '분절됨'(파편화),
globotyper는 d33 '투사됨'(구 형태에 투사), wievoll?은 d34 '다른
경우'(형태가 수정되지 않았고, 분절되거나 투사되지 않았으며,
다만 '다른 경우'에 해당하며 부분적으로 실루엣을 그렸다.)

'디자인'이라는 개념은 '형태'가 전달하는 것 이상의 의미를 뜻한다.
AUTO AG의 경우 알파벳 A를 가로지르는 획을 지우는 것을
분절이라고 할 수 없고, 형태를 바꾸는 작업이라고 부를 수도 없다.
형태가 분절될 경우, 형태를 이루는 구성 요소가 보존된다. 그러나
이 경우는 그렇지 않다. 악치덴츠 그로테스크가 바로 그런 형태인데,
이 경우에는 '일부 생략'이 이뤄졌다. FH(Fédération Horlogère
Suisse, 스위스시계산업연합)의 경우는 반대로 적용된다. d44 '일부
추가'에 해당하는 경우로, FH 두 글자에 스위스 국기의 십자가를
덧붙였다. RHEINBRÜCKE는 d43 '일부 대체'에 해당한다.
여기에서는 BRÜCKE 자리에 교량을 뜻하는 기호로 대체되었다.

여러분은 아래 제시한 여러 사례에 일관된 기준이 있음을
알아차렸을 거라고 본다. 즉, 형태와 내용의 관계다.

모든 타이포그램은 기본적으로 두 가지 방식으로 만들 수 있다.
우선 (의미를 해석하여) 단어의 의미로 타이포그램을 만들 수 있고
다음으로는 (형태에 관한 정보를 출발점으로 삼아) 단어의 이미지를
통해서 만들 수 있다. 기존 체계에 이를 도입하기 위해서는 두 번째
경우에 해당하는 '의미론 상자semantischen Kastens'가 필요하다.
이를 위한 구성 요소를 여기에 있는 사례에서 찾아볼 수 있다.

National Zeitung을 위한 해결책은 형태가 회전했다는 걸 인식하는
것이며, KRUPP의 경우에는 문자가 놓인 모양 그대로 해석하는
것(과거를 돌아보고 미래를 전망)이다. AUTOKREDIT 로고는 (장기
지불을 뜻하는) 신용kredit이라는 단어를 제시한다. globotyper에
쓰인 활자체는 타자기를 암시하며, 글자가 투사된 형태는 동그란
모양을 암시한다. (Globotyper는 원래 IBM이 만든 볼 타입
타자기의 이름으로 쓰였다.) Abfälle(폐기물)와 wievoll?(얼마나
채워졌습니까?)는 단어가 나타내는 개념을 상징적으로 보여준다.

27

Abfälle

28

globotyper

29

wievoll?

30

ΛUTO ΛG

31

32

RHEIN ⌐⌐

그리드로서의 프로그램

그리드는 프로그램인가? 이를 더 구체적으로 설명해 보자. 그리드를 비례를 따르는 조정 장치regulator나 체계system라고 여긴다면, 그리드는 탁월한 프로그램이다. 정사각형 종이는 (산술적) 그리드이긴 하지만 프로그램은 아니다. 르 코르뷔지에Le Corbusier의 (기하학적) 모뒬로르Modulor*와는 다르다는 말이다. 코르뷔지에의 모뒬로르는 그리드로 쓰일 수도 있지만, 기본적으로는 하나의 프로그램이다. 모뒬로르에 대해 알베르트 아인슈타인은 다음과 같이 말했다. "모뒬로르란 나쁜 것이 일어나는 걸 어렵게 만들고 좋은 것을 쉽게 만드는 비율의 척도다." 이것이야말로 내가 『디자이닝 프로그램스』의 목표로 추구하는 프로그램적 진술이라 하겠다.

타이포그래피의 그리드는 구성, 표, 이미지 등의 비례를 조정한다. 그리드는 알 수 없는 항목 x개를 수용하는 형태의 프로그램이다. 여기에서 어려운 점은 균형을 찾아 최대한의 자유를 보장하는 규칙에 최대한 순응하거나 최대한 가변성이 큰 상수를 통해 최대값을 성취하는 일이다.

내가 일하는 GGK 광고 에이전시에서는 '모바일 그리드mobilen Raster'를 발전시켰다. 독일의 경제 잡지 《캐피털Capital》을 위해 만든 아래의 그리드를 예로 들 수 있다.

기본 단위unit는 10포인트다. 이는 행간을 포함한 기본 활자체의 크기다. 텍스트와 이미지 영역은 1, 2, 3, 4, 5 및 6열로 동시에 나뉜다. 전체 폭을 따라 58개 단위가 존재한다. 열column 사이에 항상 2개의 단위가 존재한다면 이 숫자가 논리적 귀결이다. 말하자면 모든 경우에 남는 부분 없이 분할이 이뤄진다. 2개의 열이라면 58개의 단위가 $2 \times 28 +$ (열 사이의 공간) 2개의 10포인트 단위로 구성된다. 마찬가지로 3열의 경우 $3 \times 18 + 2 \times 2$, 4열은 $4 \times 13 + 3 \times 2$, 5열은 $5 \times 10 + 4 \times 2$, 6열은 $6 \times 8 + 5 \times 2$로 총 58개의 10포인트 단위로 이뤄진다.

그리드의 핵심을 모르는 이들에게는 복잡해 보일 것이다. 하지만 그리드에 입문한 사람 입장에서는 다루기도 쉽고 프로그램으로서 (거의) 무궁무진한 내용이다.

다시 한 번: 그리드로서의 프로그램

여기에서 말하는 그리드는 인쇄판printing block의 표면이다. 이는 그리드의 필수 요소가 무엇인지 이해할 수 있는 좋은 예다.

프로그램을 디자인한다는 것은 통합적으로 배열할 때 전반적으로 유효한 원칙을 찾아내는 일이다. 이는 (어떤 경우에도 미리 결정된 사항을 적용하는) 타이포그래피에만 국한되지 않고, 기하학 영역에만 적용되는 것도 아니다. 시각적 영역이라면 아무런 제약 없이 적용된다. 모든 요소를 주기적으로, 요컨대 자유자재로 프로그래밍할 수 있기에 제약이 없는 것이다. 여기에는 차원, 비율, 형태가 없고, 끊임없이 다른 색으로 변할 수 있는 색상도 없다. 모든 요소는 연속적으로 나타나며, 심지어 군집으로 발생하기도 한다.

이는 음향의 영역에 속하는 음악에서도 마찬가지다. 언어의 경우는 다른데, 언어의 요소는 자연스럽게 발생한 것이 아닌 인위적으로 생성되었기 때문이다. 문학 프로그램은 제한적 규칙을 따르지만, 문학에서도 프로그래밍을 할 수 있다. 마르쿠스 쿠터가 작곡가 루치아노 베리오Luciano Berio를 위해 만든 프로그램에서 볼 수 있다.

아래 인쇄면block screen은 다음과 같이 주기periodic를 보여준다. 밝은 톤은 하얀 표면에 놓인 작은 검은색 점으로 이뤄지며, 어두운 톤은 반대의 모습을 보인다. 둘 사이에는 산술적으로 정확히 계산된 회색톤이 있다. 검은색과 흰색 사각형이 같은 크기로 존재하는 격자 무늬가 만들어지는 셈이다. 따라서 화면screen은 밝은 상태에서 어두운 상태로 바뀌는 동안 원에서 사각형을 거쳐 다시 원으로 변하는 과정을 거치며, 그 과정에서 형태는 톤과 동일하게 꾸준히 변화한다.

색상이 있는 인쇄면에서는 색을 혼합하는 매력이 더해진다. 하프톤 스크린의 망점 크기를 조정하는 것으로 네 가지 색상(옐로-마젠타-시안-블랙)에서 모든 색상을 규칙적으로 생성할 수 있다.

인쇄판 제작소에서 인쇄면 자체를 기호의 프로그램으로 간주하는 것보다 더 논리적인 선택이 있을까? 도판 34를 보면, 하나의 기호로 규정된 최소한의 형태가 (실제 광고로 쓰인) 다른 세 도판에서 더 큰 규모의 전체에 통합된다.

34

35

37

36

사진으로서의 프로그램

시각적인 것을 구성하는 요소들이 주기적이라는 점, 이와 함께 프로그래밍할 때 주기적인 것이 필수적이라는 점을 여기에서 확인할 수 있다. 사진을 합쳐서 만든 아래의 사진을 보자. 자동차를 여러 각도에서 촬영했고, 카메라의 위치는 특정한 프로그램에 따라 주기적으로 고정했다. 그 결과 2차원상에서 움직임이라는 가상의 효과를 동시에 창출했다.

주기적인 것은 인식에 적용될 뿐만 아니라 인식 그 자체, 즉 감각적 경험에도 적용된다. 세계에 대한 우리의 경험은 두 눈을 통해서만 매개되는 것이 사실이지만, 우리의 눈은 머리 안에서, 또 머리와 몸통과 함께 계속 움직인다. 이것이 바로 (유한한 존재인) 우리가 연속적이라고 인식하는 공간과 시간의 경험이다.

이는 내가 지적하고 싶은 또 다른 점이기도 하다. 아래의 사진이 이 책이 제기하는 문제들을 잘 보여준다. 사물을 다양한 관점에서 바라보는 것, 관점을 선택하여 그러한 관점들이 (누적되어) 새로운 전체를 생성하게 만드는 것 말이다. 아래 이미지에서는 이러한 접근법을 통해 하나의 프로그램이 만들어졌다. 이 책의 내용과 관련해 생각해 보자면 필요에 따라 하나의 미덕이 창출된 셈이다.

프로그램 디자인하기. 이것이 무슨 뜻인지 한 마디로 정의하기가 왜 이렇게나 어려울까? 이를 부연하자면 다음과 같다. 문제를 위한 해결책 대신 해결책을 위한 프로그램이라는 말이 분명 더 정확하지만, 프로그램을 디자인한다는 제목보다 더 생생하게 상황을 보여주기는 어렵다. 아마도 이런 식이 아닐까. 새로운 것은 아니지만 의식에 확고하게 뿌리내리지는 못한 것, 말하자면 그 자체로 아직은 확실하지 않은 것에 대해 명확한 개념이 존재할 수는 없다. 파울 그레딩거의 머리말을 따르자면, 이 책의 내용은 다양한 관점을 통해 하나의 정의를 내리는 것일 따름이다. 독자가 텍스트를 읽는 동안 책의 제목이 실체를 갖추게 될지도 모르겠다. 제목을 구성하는 단어들이 어떤 개념이 될 수도 있지 않을까? 그렇게 되는 것이 이상적이라고 본다.

38

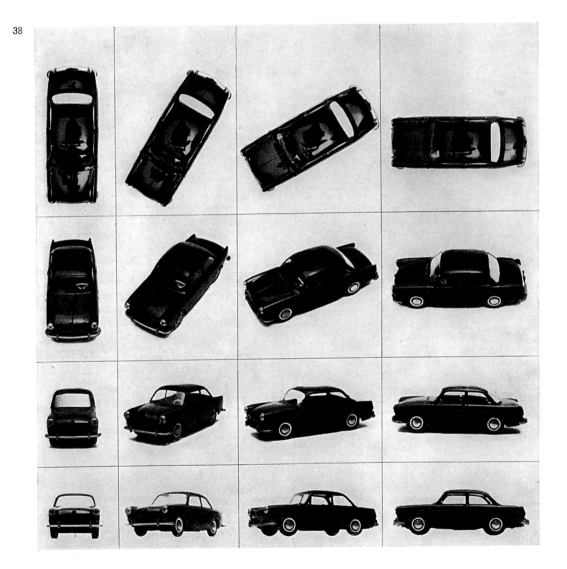

다시 한 번: 사진으로서의 프로그램

아래 사진은 동일한 하나의 대상, 즉 자동차에 관한 형이상학적
관점이라 부를 법한 모습을 보여준다. 사진 작가 베라 스포에리가
만든 '붙여넣기 이미지' 작업의 일부이다.

수학자 안드레아스 슈파이저Andreas Speiser는 이렇게 말했다.
"테이블이라는 사물의 실제 상태를 본 사람은 아무도 없다. 하지만
항상 그것이 보이는 시점에서 부분적으로 그것을 보았을 뿐이다.
테이블 자체는 계속해서 다양한 시점에서 보이는 변경 불가능한
대상이다. 따라서 그것은 무한한 수가 존재하는 이미지에서 변하지
않는 불변값이다. 이런 법칙을 기억하도록 하자. 우리가 지닌
시각적 개념들은 변이하는 구조 안에서 확실히 무질서한 순서로
나타나며, 공간 안에는 이런 식의 사물들이 존재한다. 이런 개념은
저절로 이뤄지는 게 아니라 이미 존재하는 사물이 법칙에 따라
작동함으로써 연결되는 것이다. 그러므로 절대적인 것에 따라
규정되기에 작동의 측면에서는 상대적이다. 수학은 그런 관계를
선험적으로 만들어낼 수 있으며, 이런 관점에서 상대성 이론이
탄생했다. 하지만 상대성 이론은 사실 불변값에 대한 이론이다."

아래의 이미지가 왼쪽에 있는 이미지와 얼마나 다른 지와 별개로
두 이미지의 바탕이 되는 프로그램은 서로 크게 다르지 않다. 따라서
왼쪽 사진은 자동차의 전체를 보여주는 모습이며, 아래 사진은
고정된 시점에서 자동차 차체 일부를 주기적으로 촬영해 이것들을
결합한 것이다. 두 경우 모두 자동차가 보이는 시점은 사실상 같다.
하지만 시선의 거리가 다르다. 왼쪽에서는 거리가 더 멀고 오른쪽은
더 가깝다. 두 경우 모두, 이미지를 보는 사람은 자동차를 보는
각기 다른 시점, 즉 정면, 측면, 위에서 내려다본 시선을 평면상에서
본다. 현실에서는 시간상 다른 시점에서 인식된 것이 여기에서는
동시에 경험된다.

(어쩌면 전체 시야를 통해 자동차 전체를 외부에서 보여주는 것뿐만
아니라 내부와 외부의 대비를 없애 버리는 기술을 쓸 수 있을지도
모른다. 그렇게 된다면 카메라가 단순히 물체 주위를 도는 게 아니라
물체를 통과할 것이다. 뫼비우스의 띠와 원리가 같다. 이것은
프로그래밍에 대한 문제다.)

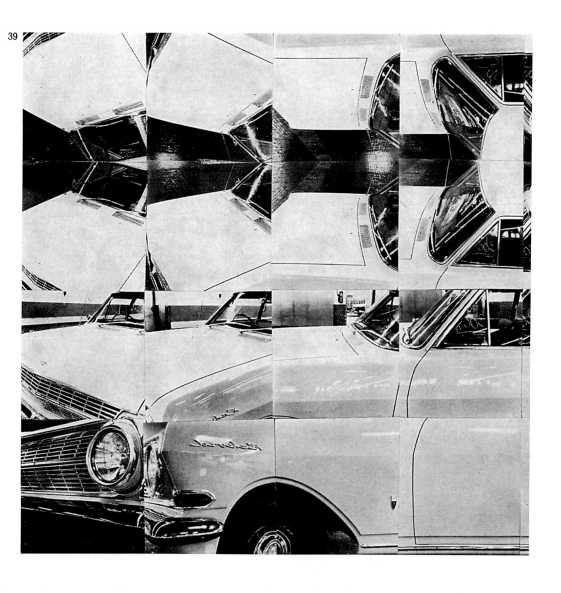

문학으로서의 프로그램
베리오를 위한 프로그램
마르쿠스 쿠터

이 프로그램은 이런 식으로 떠올랐다.

헤겐하임Hégenheim에서 테라스의 안락의자에 앉아 있던 베리오는
(혹은 호텔에서 와인을 한 잔 마시던 중에?) 작사가가 가사를
이런 방식으로 쓸 수는 없을지 한번 질문해 보았다.

단어는 적게. 간단한 단어로.
그러면서도 앞에서 뒤로, 뒤에서 앞으로 부를 수 있는 단어로.
혹은 겹쳐서 부를 수 있게. 또는 이리저리 뒤섞어 부를 수 있는.
그렇지 않다면, 물론, 차례로 부를 수 있는.
이제 몇 개의 단어를 고른다. 그러면 아름다운 단어 하나만 남는다.
단어의 연결 지점을 지속적으로 재배열하는 긴 사슬의
형태일지 모른다. 그러면서도 의미가 맞아 떨어져야 한다.
또한 분위기 있고 멋진 소리가 나야 한다.
예를 들어 여성의 목소리에 맞도록. (그의 아내 캐티Kathie는 노래를

아주 잘 부르기 때문이다.) 작사가는 이에 맞춰 작사를 시도해야만
했다. 여기에서 어려운 점은 작사가 베리오가 독일어 가사만 확신을
갖고 쓸 수 있다는 점이다. 그런데 가사는 반드시 번역될 수 있어야
한다. 예컨대 영어로 번역할 수 있어야 한다. 따라서 가사는 너무
복잡하게 쓸 수 없다. 아래를 보면 이런 조건에 맞춘 텍스트 구성표가
있다. 이 프로그램은 다음과 같은 순서로 활용할 수 있다.

a b c d e f g h i 순으로
혹은 e 를 단독으로 활용
또는 a e i
또는 a d g b e h c f i
또는 g h i a b c f e d
또는 a d e f i
또는 c f i a d g h e b
또는 c e g 순으로

또는 원하는 순서대로 활용해도 좋다. 베리오가 조만간
프로그램으로 작곡하길 바란다. 그걸 들어보고 싶다.
캐티의 목소리는 아름다우니까!

a	b	c
Give me	a few words	for a woman

d	e	f
to sing	a truth	that allows us

g	h	i
before night falls	without sorrow	to build a house

음악으로서의 프로그램

‹변주 1›
존 케이지
1958년 1월, 생일을 맞이한 데이비드 튜더David Tudor•를 위해
(느리게 연주)

투명한 재질의 정사각형 악보 여섯 장이 있고, 그 중 한 장에는 네
가지 크기의 점이 찍혀 있다. 아주 작은 점 13개는 단일한 음을
나타내고, 작기는 하지만 그보다는 큰 7개의 점은 2개의 음을,
크기가 더 큰 점 3개는 세 가지 음을, 가장 큰 점 4개는 넷 이상의
음을 나타낸다. 복수성pluralities은 두 가지 이상의 음을 동시에
연주하거나 음의 '배열constellation'로 구현된다. 복수성을 활용하는
경우, (각각 5개의 직선이 그어진) 5개의 사각형 악보를 활용해
어떻게 연주할지 결정하거나 직선이 그어진 사각형 악보 하나를
쓰되 (각각 네 번에 걸쳐) 겹쳐 연주를 정한다.

5개 직선은 각각 최저 주파수(음색), 가장 단순한 배음 구조(음질),
최대 진폭(음량), 최소 지속 시간 및 특정한 시간 안에 발생하는
음을 뜻한다. 사각형 악보에 그려진 점에서 직선까지 수직선을
그으면 길이를 측정하거나 눈으로 가늠할 수 있는 거리가 생긴다.
연주자의 숫자는 몇 명이든 상관없고, 악기의 종류와 수도 무엇이든
관계없다. J. C.

© Copyright 1960 by Henmar Press Inc., New York

도판
41: 점이 찍힌 정사각형
42: 5개의 직선이 그어진 5개의 정사각형 중 하나
43: 선이 그어진 사각형을 점이 찍힌 사각형 위에 겹친 것
44: 직선 하나를 두고 수직으로 점들을 이은 모습

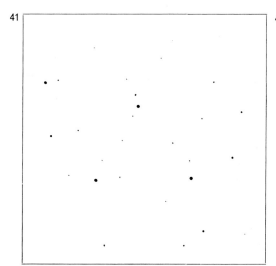

41

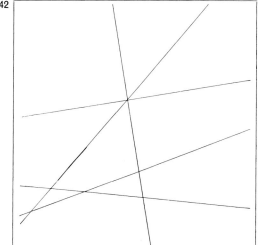

42

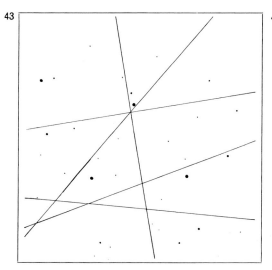

43

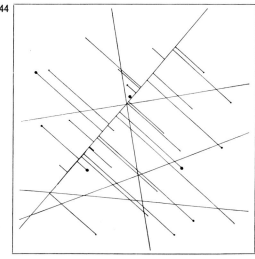

44

새로운 토대에 선
옛 악치덴츠 그로테스크

많은 사람이 이렇게 묻는다. 산세리프에 활자체로서의 미래가 존재하는가?

산세리프가 점점 더 많이 쓰이고 있다는 점에는 의심의 여지가 없다. 그러나 이를 두 가지로 해석할 수 있다.

어떤 이들은 산세리프가 (큰 인기를 끌었다 사그라들) 유행이 되었다고 말한다.

이렇게 말하는 사람도 있다. 산세리프는 텍스트를 강조하는 글꼴로 시작되었지만 이제는 본문용 활자체로 존재한다(블랙레터black letter*, 올드페이스old face*, 로만체roman가 수십 년, 수 세기에 걸쳐 그래왔던 것과 마찬가지다).

나도 그런 의견에 동의한다. 그렇다고 해서 오늘날의 디자이너가 산세리프체나 로만체를 서로 배타적인 대체제로 간주해야 한다는 말은 아니다. 우리는 이것 아니면 저것이라는 식으로 생각했던 1920년대의 철학을 뛰어넘어 진보했다. 이제 산세리프체 대 로만체라는 문제는 대칭과 비대칭을 견주는 것과 별반 다르지 않은, 믿음의 문제에 불과하다.

활자체의 진화는 스타일에 대한 오래된 질문이며, (결국) 단기적으로는 유행의 문제라고 확신한다.

스타일이란 기능과 표현의 형태를 그 시대의 정신에 맞게 (따라서 취향에 맞춰) 적용하는 것이다. 이런 관점에서 볼 때 활자체의 끊임없는 변화는 교과서적인 사례다. 전개 양상을 전체적으로 조망할 수 있는 제약 안에서 변화가 일어나기 때문이다. 즉, 문자의 기능은 정해져 있고 알파벳은 이미 만들어져 있기에 문자의 기본 형태란 바뀌지 않아 더욱 다루기 어렵다. 블랙레터와 산세리프는 중세의 울름 대성당Ulmer Münster과 현대의 티센 빌딩Thyssenhaus의 모습보다는 서로 더 비슷한 모습이다.* 그러나 산세리프에는 그 어떤 인쇄용 활자체보다 더 많은 스타일적 요소가 있다. 결국, 블랙레터와 산세리프 모두 역사적 기원은 같다. 산업적 건축과 (산업용 활자체인) 산세리프 둘 다 19세기 초 영국에서 유래했다는 점에서 그렇다.

산세리프가 최종 단계가 아니라 (다른 모든 활자체와 마찬가지로) 중간 단계를 보여주는 것일 뿐이라는 점에는 의심의 여지가 없다.

로만휴머니스틱roman-humanistic 알파벳에서 수천 가지 변형이 파생될 것이라는 데도 의심의 여지가 없다. 그러나 새로운 활자체는 과거의 것을 따르지 않을 테다.

과거를 척도 삼아 현재 상황을 해석해 보자면 산세리프에는 그저 미래만 존재하는 게 아니다. 산세리프야말로 미래의 활자체다.

산세리프라고 할 때, 우리는 세리프serif가 없는sans 특정한 형태를 띤 알파벳을 일컫는다. 그러나 유일무이한 형태의 산세리프는 없다. 수백 가지 형태가 있고, 각각의 형태는 개별적 특성을 지닌다. 하나의 원형에서 유래한 수백 가지 변형이 존재하며, 각각의 변형은 어느 정도 차이를 보이거나 원형에 가깝다.

처음에는 스스로 이런 질문을 던져 보았다. 오늘날 사랑받는 모든 산세리프 활자체 가운데, 우리는 어떤 활자체를 선호하는가? 그렇다면, 오늘날과 미래의 타이포그래피를 위한 활자체에는 어떤 기준을 적용해야 할까?

질문에 대한 우리의 답은 변형 활자체 대부분이 기껏해야 앞서 존재한 활자체보다 나쁘지 않은 정도이며 조건부로 개선되었다고만 부를 수 있으리라는 것이다. 우리는 손대지 않은 원형의 산세리프를 선호한다. 우리는 새로운 활자체를 디자인하는 대신 원래의 활자체를 개선해야 한다고 생각하며, 이것이야말로 (미묘한 차이로!) 시간을 거쳐 최선의 방법이라는 것이 증명되었다. 이것이 바로 그 첫 번째 단계다. 다음으로는 그것을 조화롭게 (즉, 근본 원칙에 따라) 개발하고 이를 가능한 완벽에 가깝게 구현해야 한다.

우리는 편견 없이 직접 실험에 임했는데, 신중하게 비교한 끝에 베르톨트Berthold 사의 악치덴츠 그로테스크가 가장 적합한 활자체라고 결론지었다. (여기에서 '우리'란 바젤에 있는 GGK 광고 에이전시 소속 직원 일동을 말한다.)

오늘날 가장 많이 쓰이는 일곱 가지 산세리프 활자체

만들어진 시기에 따라 이를 세 그룹으로 나눌 수 있다.
1. 숙련된 장인이 손조각으로 만든 오리지널 활자체
2. 의도적으로 양식화한 1920년대의 활자체
3. 시각적으로 명확해진 1957년의 활자체

아래에 기재한 연도는 각각의 활자체가 처음으로 등장한 시기다.
활자체 모노215 Mono 215는 1926년 이전에는 시장에 출시되지는
않았지만 첫 번째 그룹에 할당했다. 이 활자체가 손으로 직접 만든
기존 활자체를 바탕으로 제작되었고, 이것이 디자이너 개인의
성취는 아니기 때문이다.

1920년대에 등장한 두 활자체는 상당히 다른 모습이다. 활자체
개발에 대한 개별 디자이너의 개입이 뚜렷하게 보이며,
각 디자이너의 개성이 드러난다.

먼저 파울 레너 Paul Renner가 만든 푸투라 Futura가 있다.
레너는 과거와 연결되는 지점을 최대한 많이 끊어내려 했다.
그는 기하학적 원리에 따라 정사각형, 삼각형 및 원형으로
글꼴을 구축했다.

다음으로는 에릭 길 Eric Gill이 만든 길산스 Gill Sans가 있다. 길은
컴퍼스와 자를 활용해 산세리프를 디자인하여 전통과의 연결을
유지하고자 했다. 길의 산세리프 활자체는 올드페이스에 대한
시각적 유사성을 작동 원리로 따랐다.*

Futura 1927	physiognomie
Gill 1927	physiognomie
Univers 1957	physiognomie
Helvetica 1957	physiognomie
Folio 1957	physiognomie
Mono 215 1926	physiognomie
Akzidenz 1898	physiognomie

세 번째 그룹인 유니베르Univers, 폴리오Folio 및 헬베티카Helvetica는 모두 1957년에 등장했다. 독창성과 개별적 성격은 서로 다르지만, 다른 그룹으로 분류한 산세리프 활자체보다는 공통점이 더 많다.

우연의 일치로 생긴 결과일까? 외려, 시대 정신이 그 이유일테다! 미래의 타이포그래퍼는 이것이 1950년대의 전형적인 활자체라고 언급할 것이다.

세 활자체의 공통점은 스타일이 지닌 일반적 경향과 세부 사항에서 드러난다.

예를 들어 세 가지 활자체 모두 유명한 디자이너*가 만들었지만 '개인적 필체personal calligraphy'는 의도적으로 억제했다. 개인의 스타일을 고집하겠다는 의지가 전혀 드러나지 않는 셈이다.

이러한 지점에서 파울 레너가 강조하고자 했던 형식적 대비가 누그러진다. 이 세 가지 활자체는 푸투라, 길산스와 달리 기하학적 요소가 거의 없고 시각적 원리에 따라 디자인되었다.*

이것은 1957년에 등장한 활자체가 손으로 직접 만든 첫 번째 그룹의 활자체를 따라간다고 말하는 것이나 다름없다. 즉, 세 번째 그룹은 미묘한 차이를 보이는 변형 활자체나 마찬가지다. 활자체에 속한 각각의 글자는 큰 활자면face을 지니고 있으며, 이는 단어의 이미지에 편안한 리듬을 만들어내고 (획의 끝부분이 평행하다는 점에 주목하라) 조판 구조에서는 균질한 회색톤*을 만들어낸다.

우리는 왜 악치덴츠 그로테스크를 선호하는가

악치덴츠 그로테스크처럼 손으로 깎아 만든 활자체는 1957년에
제작된 활자체에 비해 불안정하고 균형이 맞지 않는 건 아닐까?
이에 대한 판단은 활자체를 어떻게 읽는지에 따라 달라질 수 있다.

조판을 균질한 회색톤으로 만들어야 한다는 것이 기준일까? 활자체의
활자면이 가능한 우아하고 균형 잡혀야 한다는 것을 기준으로
삼는 걸까? 그렇다. 이는 그래픽적인 요소를 기준으로 삼되 기능을
기준으로 삼지는 않은 것이다. 시각적으로 선명해 보이는 것을
막상 읽어보면 단조로운 듯 느껴지는 경우도 있다.

우리는 종종 '불안정하다restless'라는 비판을 받는 산세리프의
특징이 산세리프의 가장 큰 미덕이라고 본다. 산세리프의
불안정함은 활자체의 활력, (문자 그대로) 독창적 생생함이다.

실제로 악치덴츠 그로테스크는 60년 넘게 변덕스러운 유행의
변화를 견뎌냈다. 악치덴츠 그로테스크는 제작사에서 한 번도
힘주어 홍보하지 않은 활자체다. 강력한 확신을 품은 여러
디자이너마저 모든 곳에서 그 자체가 지닌 장점을 인정한
활자체이며, 계속해서 강세를 이어가고 있다.*

우리가 세운 기준이 확정적인 건 아니라는 점을 인정한다. 활자체
선택은 언제나 판단의 문제. 그러나 악치덴츠 그로테스크야말로
어떤 기준에서 보든 아주 뛰어난 산세리프다!

Aa	Bb	Cc	
Dd	Ee	Ff	Gg
Hh	Ii	Jj	Kk
Ll	Mm	Nn	Oo
Pp	Qq	Rr	Ss
Tt	Uu	Vv	Ww
Xx	Yy	Zz	

악치덴츠 그로테스크에 대한 공을 누구에게 돌려야 할까? 대체 누가 악치덴츠 그로테스크를 디자인했을까?

악치덴츠 그로테스크를 디자인한 사람이 누군지는 알려지지 않았다. 악치덴츠 그로테스크는 이름 없는 여러 활자공의 작업이다. 즉, 직업적 경험과 활동을 통해 (산세리프를 비롯한) 활자체의 가장 미묘한 측면과 더불어 자신이 따르는 원칙을 모두 숙지한 장인과 숙련공이 악치덴츠 그로테스크를 만들었다.

그들은 악치덴츠 그로테스크에 잠시 스치는 유행을 넘어서 그 자체로 명백한 형태와 기능을 부여했다. 활자체에 대해 이보다 더 큰 찬사를 할 수는 없다.

장인의 노하우는 활자체의 글자는 물론 조판을 통해서도 표현된다.

여기에 그 증거가 있다. 축도기pantograph·나 광학 기기를 사용하지 않고 글자 각각의 크기를 정했다. 작은 글자가 더 큰 글자보다 너비가 넓어야 한다는 원칙에 따라 크기를 맞춰본 것이다.

우리는 현재 구매할 수 있는 악치덴츠 그로테스크 주조 활자로 이를 실험해 보았다. 각기 다른 일곱 가지 크기의 활자체를 36포인트까지 키우거나 줄여보았다.

6·	efghijklmnop
8·	efghijklmnop
12·	efghijklmnop
16·	efghijklmnop
24·	efghijklmnop
36·	efghijklmnop
48·	efghijklmnop

활자체는 형태를 넘어선다

물론 형태에 따른 기준은 (스타일 상의 특징과 가독성의 문제) 활자체의 모양을 결정하는 데 중요한 역할을 한다. 하지만 이는 좀 더 복합적인 문제다.

기술적인 문제도 고려해야 한다. 활자체를 어떤 공정에 사용할 수 있는가? 수작업으로 다룰 때, 기계를 사용할 때, 사진 식자를 통해 인쇄할 때 같은 모양이 유지되는가? 다양한 산세리프 활자체에 대한 판단은 경우에 따라 달라야 한다. (고백하건대, 아드리안 프루티거Adrian Frutiger가 유니베르에서 이 문제를 해결한 방식*에 감탄을 금할 수 없다.)

손으로 만든 활자체에서 유래한 악치덴츠 그로테스크의 기원에서 예상할 수 있듯, 이 활자체는 손으로 조판했을 때 (따라서 이후에는 사진 식자로 조판했을 때) 결과물이 가장 뛰어나다. 이런 점은 우리가 조사한 또 다른 사례에서 잘 보인다.

(비례에 따라 너비가 달라지는) 다양한 크기에서 보이는 미묘하고 명확한 차이와 별개로 그저 대중의 기호에 맞춰 확립된 차이도 존재한다(아래의 예에서는 알파벳 g의 형태 차이를 통해 이런 점을 볼 수 있다*). 글자의 활자면을 어디에 배치하는지에 따라 불규칙한 모습이 보이는데, 이는 뚜렷한 이유 없이 기술자마다 차이가 나는 부분이다.

위에서 아래 방향으로는 종이 위에서 활자가 차지하는 포인트 크기 비중을 유지하면서, 글자 자체의 전체적인 크기는 서로 다른 네 가지로 배치했다. 왼쪽에서 오른쪽으로는 이와 마찬가지로 하되 글자의 높이를 동일하게 유지했다.

결론을 내리기에 앞서 평가 기준이 더 필요하다. 해당 활자체는 얼마나 발달된 활자체인가? 얼마나 많은 종류가 있고, 서로 얼마나 조화를 이루고 있는가?

오늘날의 디자이너에게 이는 중요한 질문이며 앞으로는 더 중요한 질문이 될 것이다. 산세리프 활자체에서는 더욱 폭넓게 확장되는 경향이 뚜렷하게 드러난다.

이런 점에서 악치덴츠 그로테스크는 어떤 위치에 있는 걸까? 악치덴츠 그로테스크는 열 여섯 가지 종류로 만들어졌다. 그 가운데 일부는 (세미볼드semi bold처럼) 전 세계적으로 유명해졌고, 다른 활자체는 거의 잊히고 말았다. 잊힐 만해서 기억에서 사라진 것이 있는가 하면 (라이트light, 컨덴스트 라이트condensed light와 같이) 딱히 그럴 만한 이유 없이 잊힌 것도 있었다.

각각의 활자체에서 네 단계에 걸친 굵기의 정도가 매겨진다.

그러나 활자체마다 뚜렷한 개별성을 보이기 때문에 피할 수 없는 단점이 하나 있다. 글자 크기를 강조한accentuated 활자체끼리는 결합하기 쉽지 않다는 점이다. 글자의 어센더ascender와 디센더descender 길이가 다르기 때문에 서로 나란히 놓을 수 없는 것이다. (그러나 이런 조건이 충족된다고 해서 반드시 글자끼리 조화로울 거라고 상상하는 것 또한 오판이다.) 아래의 도판은 20포인트 크기의 글자에 네 단계의 굵기를 적용한 것이다.

20 · mager
Hamburgefons

20 · gewöhnlich
Hamburgefons

20 · halbfett
Hamburgefons

20 · fett
Hamburgefons

Hg Hg Hg Hg

기존의 악치덴츠 그로테스크를 확장하여 일련의 활자체로 새롭고
조화로운 조합을 구성하기 위해서는 그 토대를 찾아야만 했다. 변형
활자체를 도출할 수 있는 기본 활자체를 설정해야 했다는 이야기다.
이를 위해 귄터 게르하르트 랑게Günter Gerhard Lange의 주도로
제작된 디아타입Diatype* 버전의 표준형 악치덴츠 그로테스크를
선택했다. 또한 대문자 일부(BDEFGKPR)를 살짝 수정했다(이에
대해서는 22쪽을 참조하라). 기술 사양의 경우, 사진 식자를
사용했다고 가정했다.

기본 활자체는 원칙적으로 네 가지 방법으로 변경할 수 있다.

1. 크게-작게
2. 좁게-넓게
3. 얇게-굵게
4. 로만체-이탤릭체

처음부터 세 번째까지의 변수는 이론적으로는 무한하지만 실제로
배열에는 한계가 존재한다. 최대한의 크기와 최소한의 크기가
존재하며, 너비에도 최소폭과 최대폭이 있으며, 얇고 굵은 정도에도
한계가 있다. 이러한 배열에는 합당한 한계가 존재하며, 각 변수의
최소, 최대값은 기술적 경험과 기능적 경험에 준해 설정된다.

그러나 최소, 최대값에도 다양한 정도가 존재한다. 일차 (최소값,
최대값이 얼마인지에 대해) 결정한 뒤에 다음 사항을 정해야 한다.
크기는 몇 가지로 할 것인가?
너비는 몇 단계로 할 것인가?
최소값과 최대값 사이의 굵기는 몇 단계로 정할 것인가?

글자 크기에 대한 첫 번째 질문에는 즉시 답할 수 있다. 글자 크기는
활자체 사용자의 판단에 따른다. 이는 활자체로 디자인할 때는 무척
중요한 문제지만, 활자체를 디자인하는 데에는 그리 중요치 않은
문제다. 굵기와 너비는 다른 문제다. 이를 몇 단계로 나누는 것이
합리적일까? 연속성을 잃지 않을 만큼 적당히 작은 간격을 두면서도
다양한 굵기와 너비를 구분할 수 있을 만큼 큰 간격을 두어야 하는
것이다. 우리는 각 변수를 네 단계로 나누기로 했다.

여기에서 세 번째 질문이 이어진다.
디자인은 어떤 토대를 바탕으로 해야 하는가?
a) 어떤 원칙과
b) 어떤 요소를 토대로 삼는가?
이는 핵심적인 질문이다. 여기에 어떻게 답하는지에 따라 우리
프로그램의 성공 여부가 달려 있다. 즉, 각각의 요소가 조화롭게
결합되어야 한다는 말이다. 이런 맥락에서 '조화롭다'는 말은 곧
단순히 관습에 따르는 외형적 유사성이 아니라 활자체의 변형을
아우르는 내재적 원칙에 따라 정확히 일치되는 부분이 있어야
한다는 의미다.

마지막으로, 네 번째 매개변수인 로만체-이탤릭체에 대한 설명이
필요하다. 완전한 꼴을 갖춘 모든 활자체에는 로만체에 덧붙여
이탤릭체가 존재한다. 이탤릭체는 가장 오래된 변형으로, 내가
알기로는 캐슬론Caslon 활자체를 통해 처음 시작되었다.* 이후
지금까지 로만체와 이탤릭체는 항상 한 쌍을 이룬다고 여겨져왔다.
글자의 기울기라는 더 일반적 측면에서 이러한 매개변수를 바라볼
경우에는 그 중요성이 달라진다. 수평선에 대해 90도로 선 직립
형태의 글자는 기울기라는 측면에서 하나의 특정한 경우일 뿐이다.
여기에 대해서는 31쪽에서 다시 설명하겠다.

1. 크게-작게

우리가 채택한 원칙은 임의의 중심 지점을 기준으로 글자의 반경을 가변적으로 만드는 것이다. 이는 곧 경우에 따라 높이, 너비, 굵기가 늘어나거나 줄어들 수 있음을 뜻한다. 글자는 비율에 따라 커지거나 줄어든다.

사진 식자에 이 원칙을 적용할 수 있다. 사진 식자에서는 글자를 인화지에 감광시키는데, 이때 각 글자의 크기에 따라 광학적 조건이 달라진다. 활자 조각공이 미리 수정한 글자의 모양이 (23쪽을 참조하라) 디아타입 사진 식자기 내부에서 조정된다. 즉, 글자가 아래 방향으로 넓어지는 게 아니라 자간이 벌어진다.

아래 도판을 보라. 글자 크기는 48포인트인데 첫 번째 줄은 사진 식자로, 두 번째 줄은 손으로 조판한 것이다. 6포인트 크기의 경우 첫 번째 줄은 사진 식자로 짠 48포인트 글자를 그대로 둔 채 크기만 줄였고, 두 번째 줄은 사진 식자기로 수정한 것이며, 세 번째는 손으로 조판했다. 12포인트와 24포인트의 경우도 마찬가지다.

손으로 조판한 경우에는 글자의 크기가 활자의 크기를 따른다. 사진 식자에서는 (모든 경우가 동일하지는 않지만 적어도 디아타입 사진 식자기를 사용하는 경우에는) 글자 크기를 마음대로 바꿀 수 있다. 여기에서는 디자이너가 글자 크기에 관한 인수factor를 정할 수 있다. 즉, 동일한 인쇄물에 다양한 크기의 글자를 사용할 경우 글자들끼리 맺는 관계를 원하는 대로 정확히 설정할 수 있다는 이야기다.

2. 좁게-넓게

이 경우에는 글자의 수평축을 변수로 삼는 것을 원칙으로 삼았다.

즉, 세로축 상의 차원은 변하지 않고 수평축을 따라 모든 차원이 비례에 맞춰 커진다. 글자는 너비가 넓어지거나 좁아진다.

아래 도판에서 기본 유형인 bb의 너비를 한 번 줄이면 ba가 되고 너비를 두 번 늘리면 bc와 bd가 도출된다.

이제 규칙에 따라 두 가지 각도를 고정시킬 인수를 도입하는 것이 중요하다. 여기에 해당하는 수는 1.25다. 즉, ba는 bb와 1:1.25의 비율로 관계를 맺는다. 더 나아가 bb와 ba는 bc가 bb와 동일하게 관계를 맺고, 이 관계가 이어진다.

이와 동시에 글자의 전체 너비가 자동적으로 늘어난다. 획과 그 안에 있는 속공간counter의 비율은 너비와 관계없이 동일하게 유지된다. 형태는 변하지 않는다.

즉, 글자의 너비만 바뀌는 것이 아니라 획의 굵기도 변한다. 이것의 의미에 관해서는 30쪽에서 다시 설명하겠다.

ba	ba
Hamburgefons	
bb	bb
Hamburgefons	
bc	bc
Hamburgefons	
bd	bd
Hamburgefons	

3. 얇게-굵게

여기에서 설정한 원칙은 글자를 이루는 획의 굵기를 변수로 삼는 것이다.

즉, 글자가 (가장 얇거나 두꺼운 부분과의 관계에 따라) 일정한 비율로 더 얇아지거나 굵어진다.

아래 도판에서는 기본 유형인 bb의 굵기를 한 번 줄이고(ab) 두 번 늘려보았다(cb, db).

여기에 쓰인 인수는 글자의 너비를 늘리는 데 쓰인 것과 동일한 1.25다. 즉, ab와 bb는 1:1.25와 연관된다. bb와 ab는 cb가 bb와 동일하게 관계를 맺고, 이 관계가 계속된다. 글자 굵기가 얇아지거나 두껍게 변하는 동시에, 글자 너비가 늘어나거나 높이가 커지기도 한다. 글자 높이가 달라 차이가 발생하는 부분은 디아타입 사진 식자기로 글자 크기를 무한히 조정함으로써 보정할 수 있다.

ab	ab
Hamburgefons	O
bb	**bb**
Hamburgefons	O
cb	**cb**
Hamburgefons	O
db	**db**
Hamburgefons	O

체계에 관해

글자 굵기와 너비는 공통의 인수로 조화롭게 조정된다. 따라서 이
둘을 일종의 좌표로 간주해 배열하고 다른 좌표를 추가할 수 있다.

말하자면 아래 도판은 기본 형태인 bb를 교차점 삼아 가로 방향으로
ba-bb-bc-bd 네 단계, 세로 방향으로 ab-bb-cb-db 네 단계를
배열한 것이다. 이와 같은 교차점을 시작으로 삼아 나머지 공간을
채울 수 있다. 비어 있는 부분은 이에 따라 자동으로 채워진다.

이것은 복합적인 체계이며, 새로운 관계를 드러낸다.

아래에서 특정 방향의 대각선 상에 있는 모든 조합은 너비가
다르지만 굵기가 같다. 가로선과 세로선 상의 조합에서만 지속적인
관계가 보이는 것이 아니라, ba-ab, ca-bb-ac, da-cb-bc-ad,
db-cc-bd, dc-cd의 대각선 상의 조합에서도 이를 볼 수 있다.

이와 같은 5개의 대각선에서 한쪽 끝은 가장 가늘고 좁은 aa로
끝나고, 다른 한쪽 끝은 가장 두껍고 넓은 dd로 끝난다. 또한
이 체계는 완결적이다. 기본적인 형태와 비례에 맞춘 변화라는 기본
원칙을 포기하지 않고 글자의 너비와 굵기를 더 늘릴 수는 없는데,
그렇게 한다면 체계 자체가 의미를 잃고 말 것이다.

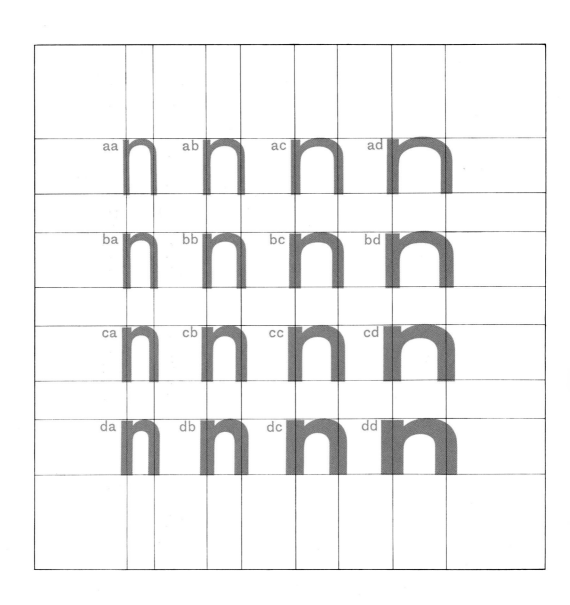

4. 로만체-이탤릭체

여기에서 설정한 원칙은 글자를 이루는 가로축과 세로축의 각도를 변수로 삼는 것이다.

이는 곧 획의 너비와 높이, 굵기가 일정하게 유지된다는 이야기다. 여기에서는 여러 각도에서 글자가 앞이나 뒤로 기운다.

이것이 바로 문제인데, 경사의 각도는 어느 정도가 적당할까? 글자 너비와 굵기를 변형한 것처럼 기울기도 네 가지 경사각을 선택해 볼 수 있다. 즉, 기본 활자 bb의 위치에 직립한 로만체를 둔다면 그 왼쪽(ba)에는 아래쪽이 왼쪽으로 10도 기울어진 이탤릭체를, 오른쪽(bc, bd)에는 위가 오른쪽으로 10도, 18.9도 기울어진 두 종의 이탤릭체를 둘 수 있다.

하지만 이런 부분을 생각하기에는 아직 이르다. 언젠가는 그런 형태를 띤 이탤릭체가 등장하겠지만 현재로서는 이를 위한 타이포그래피적 기준도 없고 기술적 여건도 여의치 않다.

이러한 이유로 우리는 수평선을 기준으로 78도 기울여 비례가 다양한 이탤릭체 16개만 만들어봤다. 즉, 78도를 기본 각도로 삼는 평행사변형 형태를 바꾸지 않고 그대로 이탤릭체에 적용했다.

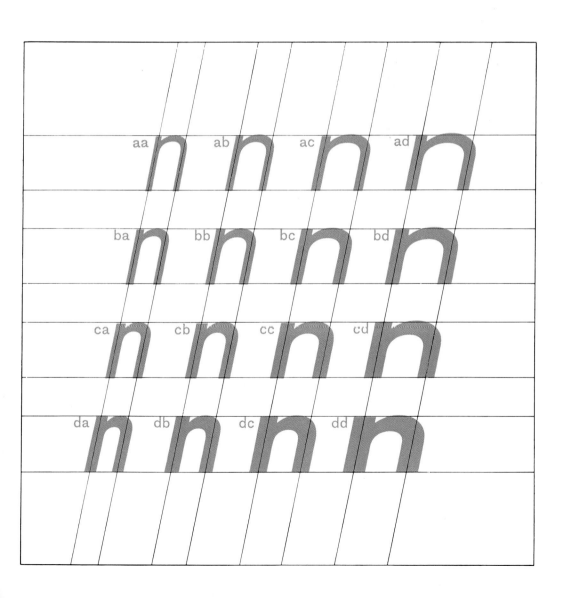

Hamburgefons

Hamburgefons

Hamburgefons

Hamburgefons

Hamburgefons

Hamburgefons

Hamburgefons

Hamburgefons

Hamburgefons

Hamburgefons

Hamburgefons

Hamburgefons

Hamburgefons	Hamburgefons	Hamburgefons
Hamburgefons	Hamburgefons	Hamburgefons
Hamburgefons	Hamburgefons	Hamburgefons
Hamburgefons	**Hamburgefons**	**Hamburgefons**
Hamburgefons	**Hamburgefons**	**Hamburgefons**

이 작업을 진행하는 과정에서 우리는 우리가 너무 경직된 선을 그어 놓고 작업하는 건 아닌지 질문을 받곤 했다.

이런 질문에는 오해의 소지가 있다고 본다. 우리가 일종의 체계를 찾고자 했던 것은 사실이다. 하지만 여기에서 말하는 체계란 무언가를 결정한 뒤 결과에 상관없이 곧이곧대로 실행하는 게 아니다. 우리는 개별 활자체와 이에 연관된 활자체 전체가 하나의 전반적 원칙을 최적의 상태로 따르기를 바랐다. 이런 관점으로 사안을 바라보자 더욱 체계에 충실하게 되었다.

우리는 전적으로 기존의 방식을 따랐다. 분석에서 출발해 종합을 향해 천천히 움직였다. 기존 활자체를 분석하면서 무엇을 포기해야 할지도 알게 되었다. 종합의 과정은 수백 번의 시도를 거친 시행착오를 통해 접근했다. 우리는 추상적 아이디어를 (즉 우리가 전개한 원칙들을) 실제 활자체의 모습과 같은 결과물에 하나씩 견주기 시작했다. 원칙적으로 우리가 바라는 바가 무엇인지 이제 안다. 그렇지만 세세한 부분에서는 여전히 할 일이 아주 많다는 것도 알고 있다. 여기에서 다시 한번 우리의 원칙을 말해보자면, 새로운 활자체를 디자인하는 게 아니라 (가능한 부분에서) 기존 활자체를 개선하여 최선의 활자체를 만들고 이를 완성함으로써 전체를 아우르는 원칙을 최대한 따르도록 하는 것이었다.

전반적인 원칙을 따르는 게 왜 이렇게나 중요할까? 어떠한 제약 없이 글자를 조화롭게 조합할 수 있다는 것은 매우 중요하기 때문이다. 그렇다면 타이포그래퍼가 자신이 원하는 대로 글자를 결합할 수 없다는 말일까? 그건 아니다. 타이포그래퍼는 자신이 활용할 수 있는 재료를 결합하면 된다. 하지만 우리는 그것만으로는 부족하다고 본다.

이에 대해 개인적인 의견을 하나 제시해도 될지 모르겠다. 미래에는 텍스트와 타이포그래피, 내용과 형식의 관계가 더 밀접하게 변할지도 모른다. 광고에서는 확실히 그렇게 변할 것이며, 어쩌면 저널리즘이나 문학에서도 그럴지 모른다.

인쇄물의 양이 폭발적으로 증가함에 따라 카피라이터와 타이포그래퍼는 인쇄물을 더 쉽게 읽을 수 있는 방법과 수단을 찾아야 했다. 활자체는 소통의 매개체이며, 타이포그래피는 활자체의 포장지와 같다. 활자체는 읽을 수 있는 것이어야 하지만, 타이포그래피는 인쇄물에 대한 흥미를 유발해야 한다. 이러한 기능은 대단히 중요하며, 타이포그래피는 이를 다양한 방식으로 충족시킬 수 있다.

그러나 재료 역시 더 다양해져야 한다. 다양성이 필요하지만 우리 관점에서는 엄격한 상수, 즉 원칙도 필요하다. 이것이 바로 우리가 옛 악치덴츠 그로테스크에 대해 바라는 토대라 하겠다.

GGK 광고 에이전시에서 일하는 우리는 '활자체 디자이너'라기보다 타이포그래퍼에 가깝다. 새로운 활자체를 만들겠다는 의도는 전혀 없었다. 오려 그와 반대였고, 이 책을 빌어 전문가 독자에게 처음으로 선보이는 내용을 소개하려 했던 것도 아니다. 작업 과정에서 이러한 문제들을 해결하면서 활자체뿐 아니라 미래의 타이포그래피에 대해서도 좀 더 날카로운 시선을 갖고 더 깊이 이해하게 되었다.

이 작업을 시작한 지도 어느덧 3년이 지났다. 우리의 작업이 결과를 내기 시작할 무렵 베르톨트 활자주조소에 연락을 취했다는 사실을 기록으로 남기게 되어 기쁠 따름이다. 베르톨트 사의 경영진과 아트디렉터는 우리가 진행하는 작업에 공감하고 관심을 보였다. 베르톨트 사는 우리의 작업에 생생한 토대를 제공했고, 디아타입 사진 식자기를 통해 새로운 디자인을 도출할 것임을 분명히 했다.

1963년 2월, 바젤에서

통합적
타이포그래피

새로운 이름을 붙이는 걸까? 새로운 사조ism의 타이포그래피적 측면을 말하는 걸까? 아니, 전혀 그런 의도가 아니다. 선구자들과 특정한 사조가 이끌던 시대는 막을 내렸다. 1910년대와 1920년대의 모험가들* 이후에 활동하는 우리는 이제 정착민, 식민 개척자들이다.

현대적 창조라는 영역은 이미 발견된 것을 넘어 다양한 지도를 수놓고 있다. 사조란 정신적 지도 상에 존재하는 여러 나라와 같은 것으로, 학교에서 배운 지리 과목에서처럼 서로 경계가 구분되어 있다. 이는 교과서에서 배운 모든 것이 그렇듯 옳기도 하면서 틀리기도 하다. 오늘날 갖가지 사조들 사이의 경계가 모호해지고 있기 때문이다. 우리는 문제를 둘러싼 구조보다 문제 그 자체, 궁극적으로 집단을 이룬 이론들 이면에 존재하는 개별적 성취에 관심을 갖게 된다. 솔직히 내 의견을 밝히자면, 더는 새로운 사조가 만들어지지 않아야 한다.[1]

지금은 1920년대의 '새롭고new' '기초적인elementary' 타이포그래피와 1940년대 초의 '기능적functional' 타이포그래피라는 명제로부터 거리를 두어야 할 때다.

이 주장을 다시 한번 정리해 보자. 막스 빌Max Bill은 1946년에 다음과 같이 썼다. "기초적 타이포그래피는 자체적인 데이터만으로 개발된 타이포그래피라 할 수 있다. 즉, 타이포그래피의 기본 요소를 통해 기초적 방식으로 작동한다. 이와 동시에 문장-이미지sentence-image를 그 어떤 장식적 덧붙임이나 과장도 없는 문장-유기체sentence-organism로 만들고자 한다면 그것을 기능적 타이포그래피 혹은 유기적 타이포그래피라 부를 수 있을 것이다. 말하자면 기술적, 경제적, 기능적, 미적 요구 등 모든 요구 사항을 충족해야 하며 문장-이미지와 함께 결정해야 하겠다."[2]

타이포그래피는 이론적 경계 설정이 어렵다.[3] 예컨대 '기초 타이포그래피elementare typographie'[4]를 편집한 얀 치홀트Jan Tschichold는 막스 빌의 기능적 주장에 대해 1928년에도 이렇게 말한 바 있다. "새로운 타이포그래피는 그보다 앞선 타이포그래피와 다르다. 텍스트의 기능에서 텍스트의 겉모습을 파생시키고자 한 첫 시도이기 때문이다."[5] 라슬로 모호이너지László Moholy-Nagy는 심지어 그보다 5년 전에 이렇게 말했다. "무엇보다 이점이 중요하다. 모든 타이포그래피 작업에서 모호하지 않은 명확함, 가독성, 소통은 먼저 이뤄진 미학에 휘둘리면 안 된다."[6]

이러한 여러 논의가 타이포그래피의 혁명을 일으켰고, 지금으로부터 40년, 20년, 심지어 10년 전까지도 논의가 이어지도록 이끌었다. 오늘날엔 이런 내용에 대해 더는 논란의 여지가 없다고 할 수 있다. 이런 주장들이 받아들여졌고, 따라서 주장은 목표를 잃고 실효성을 상실했다. 여기까지가 1959년을 기준으로 하는 새로운 타이포그래피에 대해 가장 최근까지 벌어진 일이다. 꿈은 마침내 이뤄졌지만, 꿈에 그렸던 낙원은 그 어느 때보다 멀리 떨어져 있다. 예컨대 1920년대에는 타이포그래퍼가 자신이 보유한 데이터, 즉 타이포그래피의 기본 요소를 바탕으로 작업을 진행해야 한다는 주장이 처음으로 제기되었다. 이제는 그렇게 작업하지 않는다는 것을 상상조차 하기 어렵지 않은가.

선구자들이 주장한 바의 대부분은 자명한 것으로 밝혀졌고, 미적인 기준은 대체로 오랫동안 이어졌다. 말하자면, 산세리프체나 로만체는 20세기를 대표하는 서체일까? (얀 치홀트, 1928년. "산세리프야말로… 현존하는 모든 서체 가운데 우리 시대의 정신성에 일치하는 유일한 것이다."[5]) 대칭 타이포그래피나 비대칭 타이포그래피가 진정으로 동시대적 표현 방식일까? 왼끝 맞추기flush left과 오른끝 흘리기ragged right 혹은 양끝 맞추기가 오늘날의 정서에 맞는 걸까? 서체를 수직으로 배열할 수 있을까? 등의 질문이다.

'이것 아니면 저것'이라는 식의 기준은 수명을 다했다. 오늘날 타이포그래퍼들은 산세리프체와 로만체를 모두 활용하며, 책의 본문 활자 정렬은 대칭과 비대칭으로, 왼끝 맞추기와 오른끝 흘리기, 양끝 맞추기를 모두 쓴다. 이제 스타일에서는 모든 것이 허용되며, 이것은 최신성을 유지한다는 관점에서 이뤄진다. 독일의 어느 속담에서처럼, "열고 들어가면 되는 문만 남아 있을 뿐"이다. 또한 우리가 물려받은 정신적 유산이 어떤 상태에 놓여 있는지 살피는 데도 노력을 아끼지 말아야 한다. 누구도 우리를 새로운 기준을 찾는 임무에서 놓아주지 않을 테니까.

타이포그래피는 목적을 이루기 위해 쓰인다는 점에서 예술art이 아닌 무언가가 아니라, 바로 그 이유 때문에 예술이다. 디자이너의 자유는 타이포그래피 작업의 경계가 아니라 핵심에 존재한다. 타이포그래퍼는 작업의 모든 부분을 이해하고 숙고해야만 예술가로서 자유롭게 제 역할을 다할 수 있다. 이를 바탕으로 찾아내는 모든 해결 방안은 통합적일 것이며, 언어와 서체, 내용과 형식의 통일성을 이룰 것이다.

통합이란 하나의 전체로서 형태를 갖추었음을 뜻한다. 이는 전체가 부분의 합보다 크다는 아리스토텔레스적 언명을 전제한다. 이것은 타이포그래피와도 매우 깊은 관련이 있다. 타이포그래피는 미리 규정된 부분을 통해 전체를 만들어내는 예술이다. 타이포그래퍼는 글자를 '배치set'한다. 글자를 단어로, 단어를 문장으로 배치하는 것이다.

글자는 문자로 표현되는 언어의 기본 요소이며 그렇기 때문에 타이포그래피의 기본 요소이기도 하다. 글자는 내용을 담지 않고 소리를 나타내는 표상적 상징으로, 결합을 통해서만 의미와 가치를 획득하는 개별적 부분이다. 2–3개 이상의 글자를 조합하면 어떤 식으로든 단어-이미지word-picture를 보게 되는데, 명확하게 쓰인 글자들이 특정한 순서로 놓일 경우에만 명확한 개념으로 표현된다. 말 그대로 단어를 구성한다는 이야기다. 이러한 예를 다른 관점에서 설명하기 위해 각기 다른 방식으로 조합할 수 있는 4개의 글자를 가정해 보자. 여러 조합 가운데 의미가 통하는 것은 한 가지뿐이다. 나머지 23개의 조합은 읽을 수 있고 소리 내어 발음할 수도 있으며 똑같은 요소를 포함하고 동일한 합산 결과를 보인다. 하지만 언어적으로는 앞뒤가 맞아 떨어지는 전체를 구성하지 않는다. 아무런 의미가 없는 셈이다.

1

EFIW	FEIW	IEFW	WEFI
EFWI	FEWI	IEWF	WEIF
EIFW	FIEW	IFEW	WFEI
EIWF	FIWE	IFWE	WFIE
EWFI	FWEI	IWEF	WIEF
EWIF	FWIE	IWFE	WIFE

언어와 타이포그래피 전반에 걸쳐 전체와 통합은 분명 중요하다. 겹친 것이 없으면서 의미가 전달되는 네 글자 조합의 단어 수와 네 글자로 만들 수 있는 조합의 수가 1:24의 비율로 존재한다면, 다섯 글자로 이뤄진 단어는 1:120, 여섯 글자 단어는 1:720, 일곱 글자 단어는 1:5,040의 비율이 된다.

이는 곧 모든 언어에서 글자를 작성하고 배열할 수 있으며, 이것으로 의미를 전달할 수 있다면 전체가 구축되고, 이러한 전체는 알파벳이 지닌 수학적 가능성의 일부일 뿐임을 뜻한다.

독일의 작가이자 시인인 크리스티안 모르겐슈테른Christian Morgenstern, 다다이스트Dadaists, 쿠르트 슈비터스Kurt Schwitters를[*] 비롯한 많은 이들이 그 자체로 완결적인 추상 언어를 구현하려 시도했다. 이러한 추상 언어는 관습에 얽매이지 않는 소리와 글자의 조합으로 이뤄졌고, 자체적 음향이나 시각적 리듬 외에는 아무런 의미가 없기에 단어라고 할 수 없는 단어의 조합으로 이뤄진다.[7] 이런 언어를 만든 시인들은 우리가 언어에서 자연스럽고 무의미하다고 여기는 것들을 날려버린다. 또한 그렇게 함으로써 우리에게 자연스러운 것과 기초적인 것에 대한 감각을 되돌려준다. 독일의 예술가 쿠르트 슈비터스의 음향시 <우르소나테Ursonate>[*]는 기초적, 언어적, 타이포그래피적 형식의 조화라는 점에서 특히 빛을 발한다.

슈비터스는 이렇게 말한다. "소나타는 네 악장으로 이뤄지는데, 도입부, 코다coda, 마지막 악장의 카덴차cadenza가 있다. 첫 번째 악장은 소나타의 텍스트 부분에서 특별히 강조된 네 가지 주요 요소로 이뤄진 론도rondo 형식이다. 이것은 강한 것과 약한 것, 큰 소리와 부드러운 소리, 압축과 확장 등으로 이뤄진 리듬이다."

1932년 (얀 치홀트가 타이포그래피를 맡아) 독일 하노버에서 출판된『쿠르트 슈비터스: 우르소나테Kurt Schwitters: Ursonate』의 첫 페이지는 아래와 같은 모습이다. 시인이 품을 법한 별난 개념처럼 추상적인 단어를 창조하는 일은 이제 일상에서 접하는 경제 활동의 한 요소가 되었다. 매일 새로운 단어가 만들어진다. 이런 단어들은 'UNO'와 같은 약자에서 싹트거나 'Ovomaltine'처럼 외래어를 결합해 만들어지거나, 'Persil'처럼[*] 새롭게 창조된 것일지도 모른다. 각각의 경우 새로운 단어는 어원과 관계가 없다. 이제는 컴퓨터로 산업용 제품의 명칭을 찾아내기도 한다. 이는 다음과 같은 과정을 따른다. 컴퓨터에 임의의 모음 세 가지와 자음 네 가지를 입력하면 수천 가지 조합이 금세 만들어지고, 이를 통해 인간의 상상력을 기계적 선택으로 대체한다(이에 관해서는 앞의 내용을 참조하라). 이런 식의 의미 없는 단어 생성은 기업 홍보에 없어서는 안 될 요소로 자리 잡았다. 주요 기업의 브랜딩 부서는 이런 식의 제품명을 수십 개씩 쟁여 놓고 있다. 제품 출시 전 이미 제품명을 등록하고 법의 보호를 받는다.

제품명을 이루는 글자들이 지닌 기본적인 시각적 특성은 읽었을 때 나는 발음과 맞아 떨어지고, 활자의 형태값formal value은 언어의 음향값acoustic value에 대응한다. 슈비터스가 자신의 작품 <우르소나테>에서 말하는 내용을 적절하게 수정한다면 다음 사례에 바로 적용할 수 있다. 바로 1928년경 네덜란드의 피트 츠바르트Piet Zwart가 NKF(Nederlandsche Kabelfabriek Delft, 델프트의 네덜란드 전선 회사)를 위해 디자인한 광고다. 이 광고는 흑과 백, 큰 것과 작은 것, 압축된 것과 확장된 것으로 구성된 리듬으로 이뤄졌다.

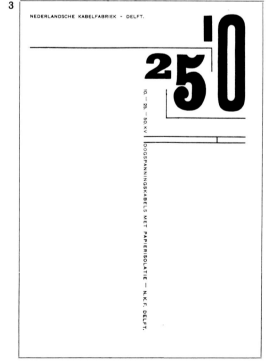

2

3

통합적 타이포그래피라는 관점에서 볼 때, 아래의 이미지는 근본 요소들, 즉 언어와 활자에 대한 실험을 보여주는 흥미로운 사례이며, 이 이미지를 창작한 사람도 스스로 인정하는 바와 같이 타이포그래피적으로 불완전한 성과물이다. 이것은 1897년 잡지 《코스모폴리스Cosmopolis》에 게재된 프랑스 상징주의의 대표 시인 스테판 말라르메Stéphane Mallarmé의 시집 『주사위 던지기Un coup de dés』 초판의 한 페이지다.[8]

프랑스 작가 폴 발레리Paul Valéry는 이에 대해 다음과 같이 썼다.[9] "그(말라르메)가 창안해낸 것의 총체는 언어, 책, 음악에 대해 수년간 이뤄진 분석에서 파생된 것이며, 페이지를 시각적 통일성으로 개념화한 것에 기반한다. 그는 (심지어 포스터나 신문에 대해서도) 흑백의 분포를 통한 효과에 상당한 주의를 기울여 연구했으며 다양한 활자의 밀도를 비교했다. … 그는 표면적 독해를 창출하여 선형적 독해와 통합하고*, 이로써 문학의 영역을 2차원의 영역과 함께 풍요롭게 만든다." 또한 이렇게 말한다. "『주사위 던지기』의 구성이 별개의 두 활동을 통해 만들어졌다고 여기면 안 된다. 개별적인 시각적 형태와 자간의 폭과는 별개로 전통적인 방식으로 시를 쓰는 하나의 활동과, 텍스트를 적절하게 배열하는 또 다른 활동 말이다. 말라르메의 시도는 분명히 더욱 심오한 것이었으리라. 그것은 창조의 순간에 일어나는 일이며, 그 자체로 일종의 창조에 다름 아니다."

말라르메 자신이 앙드레 지드André Gide에게 이런 편지를 쓰기도 했다. "내가 정한 문장 배열로 시 한 편이 막 인쇄되었는데, 그 안에는 전체적인 효과가 존재한다오." 텍스트의 내용과 배열의 관계를 이보다 더 명확히 강조할 수는 없을 것이다.

쿠르트 슈비터스의 사례가 순수한 활자 조합으로 이뤄진 구성을 보여준다면, 말라르메의 경우는 단어로만 이뤄진 순수한 배열이다.[10]

독일 시인 오이겐 곰링어Eugen Gomringer는 다음과 같이 말한다. "배열, 즉 단어의 군집이 운문을 대체한다. 하나의 구문 대신 2-3개 혹은 그 이상의 단어를 두는 것으로 충분하다. 겉보기엔 서로 관계가 없고 무작위로 흩어진 듯하지만, 좀 더 자세히 살펴보면 이 단어들은 힘이 미치는 공간에 중심이 되어 일정한 범위를 구성한다. 시인은 이러한 단어를 찾아내고 선택하고 적어내는 과정에서 '사유-사물thought-object'을 창조하여 독자에게 연상을 맡기며, 독자는 협업자가 되고 때로는 시를 완성하는 사람이 되기도 한다."[11] 곰링어는 더 나아가 이렇게 말한다. "새로운 시의 특징은 침묵이다. … 새로운 시는 단어를 소품으로 활용하기 때문이다."[12]

곰링어는 자신을 "다른 사람을 불러 자신과 게임을 즐기도록 초대하는 놀이지도자spielgeber"라고 부른다. 그가 적는 단어들은 어떤 주제에 적용되는 것이 아니라 그 자체로 하나의 현실이자 개념적이고 리드미컬한 값이다. 이는 독자의 상상력이 기분에 따라 빠르게 혹은 여유롭게 거니는 빈 공간에서 서로 관계를 맺는 지점들이다. 그리고 이 지점들이 서로 더 작은 지점을 참조할수록 그 의미가 더욱 명확해진다. 즉, 타이포그래피를 적용할 때 단어와 단어-이미지의 통일성은 그것이 확고할수록 더 자연스럽다. 러시아 구성주의의 대표 인물 엘 리시츠키El Lissitzky는 이미 1925년에 독자를 향해 이렇게 말했다. "작가에게 글을 어떻게 보여줄지 노력하라고 요구해야 한다. 그의 생각은 귀가 아니라 눈을 통해 당신에게 전달되기 때문이다. 따라서 화자의 생각을 목소리를 통해 전달하는 일을 타이포그래피 조형에서는 시각적인 특성을 활용해 이뤄내야 한다."[13]

곰링어는 시인이 이른바 일상의 현실을 향해 두는 거리란 기껏해야 겉으로 드러날 뿐이라고도 말한다. 시인이 구사하는 단어 배열을 예술적으로 집중한다면, 다음과 같이 명확한 주제가 있는 표어에 아주 가까운 경우가 많다. 예를 들자면, '자전거 탑승자 주의-주의 자전거 탑승자' 혹은 '위험 주의-좌회전' 또는 'Dubo-Dubon-Dubonnet'' 같은 고전적인 광고 슬로건과 비슷할 때도 있다. 파리지앵 극작가 아르망 살라크루Arman Salacrou는 배터리 광고를 위해 다음과 같은 문구를 생각해냈다: "la pile wonder ne s'use que si l'on s'en sert"(원더 배터리, 사용 중일 때만 닳습니다).

신문의 헤드라인은 종종 특정한 세력의 배열이 되곤 한다.[14] 신문 헤드라인은 시적인 개념만이 아니라 일상의 사건들도 가장 간략하고 직접적으로 축약한다.

예를 들어, 다음의 네 단어에서 말하는 바와 숨기는 바가 동시에 얼마나 이뤄지고 있는가? "Meg to wed court fotog"(공주가 사진가와 결혼하다). 이는 수백만 독자의 상상력을 자극하는 주제다. 일상적인 신문 기사의 범위를 넘어서는 센세이션. 이 헤드라인에 일상적 언어를 쓰기엔 너무 거추장스럽고 공간을 많이 차지한다. 그렇다면 특별한 해결책이 필요하다. 줄임말 쓰기 (사진가fotog), 동의어 쓰기 (결혼하다marries 대신 혼인wed), 별명으로 이름 대신하기 (마거릿Margaret 대신 메그Meg). 이를 통한 효과는 그저 단어, 즉 사실적 의사 소통의 내용에만 있는 게 아니다. 똑같은 단어가 신문의 결혼 소식란에 실렸다면 효과가 전혀 달랐을 것이다. 여기에서도 언어의 내용과 표현이 결합되어 완전히 새로운 것으로 통합되는 모습을 볼 수 있다.

이러한 사례들은 어떤 계획에 따라 만들어진 것이 아니며, 선구적인 작업을 모은 것도 아니다. 그보다는 언어와 활자를 집성한 통합적 타이포그래피라는 주제를 가능한 다양한 각도에서 바라보고자 한다. 여기서 우리가 당연하게 여기는 것들에 대해 질문하지 않을 수 없다. 독자들이 이것에 대해 너무 여지가 많다고 여기지는 않았으면 한다.

예를 들어, 우리는 아래의 포스터가 다음과 같이 읽히지 않는다는 사실을 당연하게 여긴다. "알리안츠가 취리히 미술관에서 전시를 주최합니다. … 등등." 이 포스터에서 놀라운 점은 전시에 관하여 단 한마디도 하지 않는다는 사실이다! 텍스트는 중요성에 따라 참여 작가의 이름과 전시 날짜만 남겨둔 채 최소한으로 줄였고, 나머지 의미는 포스터를 보는 사람에 의해 채워진다. 곰링어 말에 따르면, "포스터는 그것을 지켜보는 사람에 의해 완성된다." 이 포스터의 정보는 오로지 활자만을 매체로 활용하고 있음에도 '보이는' 것만큼 읽히지는 않는다.

여기에서 포스터는 기초적 수단을 활용해 본보기가 될 만한 기능을 수행하며, 가장 단순한 방식으로 독자에게 메시지를 전달한다. 이 포스터는 보는 사람을 그야말로 한눈에 이미지 속으로 들어가게 만든다. 정보의 내용과 형식이 서로 일치하는 셈이다.

아래 도판 7은 막스 빌이 작업한 포스터. 취리히 1942.

6
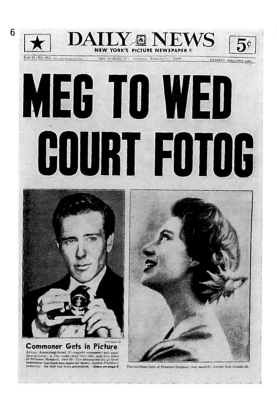

7

kunsthaus zürich

allianz
vereinigung moderner schweizer künstler

abt
bartoletti
bill
bischof
brignoni
bodmer
eble
erni
erzinger
fischli
gessner
graeser
hekimi
hindenlang
hinterreiter
huber
indermaur
kern
klee
klinger
kohler
le corbusier
leuppi
lohse
löwensberg
maass
möschlin
oppenheim
petitpierre
schiess
schmid
spiller
staub
taeuber-arp
tschumi
von moos
weber
wiemken

23. mai – 21. juni 1942 werktags 10-12 und 2-5
 sonntags 10-12½ und 2-5
 montag geschlossen

8

"The gravy train
has stopped
running! Let's see
some
action!"

다음 사례에서는 통합적 타이포그래피의 또 다른 단계를 볼 수 있다.
여기에서 독자는 이미지에서 보이지 않는 것을 상상해야 한다.
각각의 이미지는 미국 그래픽 디자이너 루이스 실버스타인Louis
Silverstein*이 1958년에 《뉴욕타임스New York Times》를 위해
디자인한 접지 형태의 책자 내용 일부다.

10

"This is no
time for
guess-
work!"

9

"Our
advertising
has to
produce!"

11

"We've got
to get out
and sell sell
sell sell!"

Have you been hearing these nagging little voices lately? Here's what to do about them:

책자를 우편으로 수령한 사람은 도판 8의 이미지가 앞면으로 보이는 안내장을 받는다. 그것을 펼치면 도판 9의 이미지를 보게 되고, 인쇄물을 더 펼치면 도판 10과 11의 이미지를 보면서 종이의 크기가 두 배로 늘어나며, 텍스트는 더욱 일관성을 띠며 글자가 더 굵어진다. "sell sell sell!(팝니다 팝니다 팝니다!)"이라는 극적인 절정을 넘기면 결론과 같은 프로파간다 메시지가 등장한다. "Put The New York Times Magazine on your magazine schedules… use it consistently all year long"(«뉴욕타임스 매거진»을 잡지 구독 일정에 넣으세요…. 일 년 내내 꾸준히 써주세요). 지금까지 수용된 요소에 덧붙여 새로운 요소가 통합된다. 이를 읽는 데 걸리는 시간이 중요해지고, 리듬이 강화되며, 타이포그래피적 구조로 통합된다. 종이를 펼치면서 텍스트와 타이포그래피가 동시에 전개된다고 할 수 있다. (책 페이지를 넘기는 것 또한 종이를 펼치는 것과 마찬가지다.)

12

Put The New York Times Magazine on your magazine schedules...use it consistently all year long

«뉴욕타임스»를 위한 접지 인쇄물은 복합적 문제에 대한 해결책을 보여준다. 즉, 개념과 텍스트, 타이포그래피적 표현이 여러 단계로 통합된 모습을 보여주는 것이다. 더 나아가 이런 유형의 홍보물을 다른 광고 매체나 인쇄물에 통합할 수도 있다. 오늘날 기업들은 브로슈어뿐 아니라 포스터, 광고물을 그 어느 때보다 다양한 장소에 배치해야 한다. 즉, 하나의 인상physiognomy, 단일한 공적인 얼굴이 필요하다.

다음 예시는 바젤에 있는 음반 판매점 부와트 아 뮈지크boîte à musique를 위한 디자인을 보여준다. 이 상점은 고유의 로고와 스타일을 가지고 있지만, 로고 마크를 변경할 수 없다거나 단순한 미학적 원칙만을 따르는 것은 아니다. 오히려 확립되어 있으면서도 기능과 비율에 맞춰 조정되는 요소들이 로고와 스타일을 하나로 구성한다.

도판 13은 구조를 보여준다. 레터링과 틀은 고정된 요소다. 둘 사이의 연결과 가변성의 원리도 마찬가지다. 틀은 오른쪽 아래에서부터 전체 단위를 향해 위쪽이나 왼쪽으로 늘릴 수 있다. 비율 때문에 도드라지는 경우는 없다. 동일한 값을 지닌 변형만 존재할 뿐이며, 이는 해결책을 요하는 특정한 문제에 가장 잘 적용되었을 때 가장 탁월하다.

도판 14는 서로 다른 비율을 동시에 구현한 변형을 적용한 연하장이다. 도판 15는 DIN(독일산업규격) A4 양식에 맞춰 로고를 조정한 메모지이며, 도판 16과 17은 주어진 지면에 맞춘 광고, 도판 18은 상품권이다.

13

boîte à
musique

14

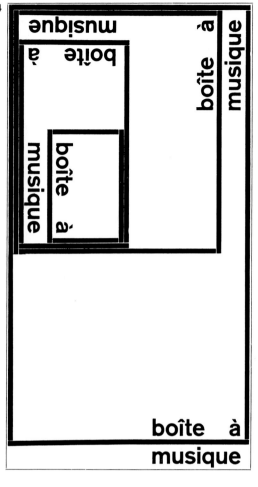

boîte à
musique

15

alle platten

bei derrik olsen
im shopping center drachen basel
061 23 04 23
aeschenvorstadt 24

boîte à
musique

16

20 = 1 — das sind
zwanzig schlager auf einer platte
mit dem titel san remo 1958

alle platten — derrik olsen

im shopping center drachen basel
23 04 23
über mittag geöffnet

natürlich kennt man edith piaf
doch hinreissender als je ist sie
in ihrem olympia recital.

boîte à
musique

17

alle platten – derrik olsen
im shopping center drachen basel
23 04 23

boîte à
musique

18

plattenbon

im wert von fr

alle platten bei derrik olsen
im shopping center drachen basel
aeschenvorstadt 24

boîte à
musique

부와트 아 뮈지크와 더불어 다른 두 사례를 근거로 제시할 수 있다. 이를 통해 해당 원칙을 일반적으로 적용할 수 있는지를 보여주고자 한다. 무엇보다, 그것이 다양한 보조 수단을 통해서 가능한지 또한 다양한 기본 조건에서 가능한지 말이다.

베흐 일렉트로닉 센터의 경우 필요 조건이 상당히 다르다는 점이 문제였다. 해당 상호는 다음과 같은 질문에 답한다. 누가? (소유주이자 경영주인 베흐Bech) 무엇을? (취급 품목인 전자제품Electronics) 어떻게? (제공되는 서비스인 전자 센터Centre) 그렇다면 이는 명칭이라기보다는 설명에 가깝고, 텍스트의 양이 많다는 단점이 있다.

명칭이란 (많은 사람이 생각하는 바와 달리) 그래픽 디자인을 위해 존재하는 게 아니라는 말을 덧붙여야만 하겠다. 실은 그 반대다. 디자인은 그저 (기본 조건인) 명칭이 이미 포함하고 있는 두 가지 특성을 식별하는 문제일 뿐이다.

먼저, 두 단어를 두 가지 방법으로 읽을 수 있도록 함께 쓰면 십자말풀이처럼 겹쳐진다. 다시 말해, 명칭이 반복되지 않으면서 두 번에 걸쳐 나타난다. 처음에는 단점인 듯 보이는 것이 인위적으로 강화된다.

두 번째로, (수평 및 수직으로) 확장된 형태는 처음부터 변형과 조합을 포함한다. 따라서 문자로만 구성된 (그리고 부와트 아 뮈지크의 경우처럼 틀과 같은 보조 수단을 쓰지 않고) 다양한 비례 조건에 맞춰 로고를 (제한적으로) 조정할 수 있다. 더 나아가, 조합을 통한 변형을 활용함으로써 전자 기술을 직접적으로 나타내지는 않지만 이를 암시한다.

도판 19, 20은 연하장과 안내 카드를 함께 보여준다. 도판 19는 가장 압축적이지만 여전히 식별 가능한 형태다. 도판 20은 가변성의 범위 전체를 보여준다. 도판 21은 기업용 메모 용지며 도판 22는 절취선으로 떼어낼 수 있는 수리 전표이다.

19
```
BECH
ELEC
CENT
```

20
```
BECH
ELECTRONIC
CENTRE
```
```
BECH
ELECTRONIC
   N
   T
   R
   E
```
```
BECH
LE
EN
CT
TR
RE
 O
 N
 I
 C
```
```
BEC
ELE
CEN
HCT
 TR
 RE
  O
  N
  I
  C
```
```
BEC
ELE
CEN
HCT
 TR
 RE
  O
  N
  I
  C
```

21

R. F. Bech

Zürich
Badenerstrasse 68
Telefon 27 20 07 / 23 33 07
Postcheck VIII 23942

- Hochfrequenz- und Elektro-Bauteile
- Apparatebau
- Fernsehtechnik
- Radio- und Grammoabteilung
- Spezialwerkstatt für Reparaturen

**BECH
ELECTRONIC
CENTRE**

HCT
TR
RE
O
N
I
C

Zürich

22

Zürich
Badenerstrasse 68
Telefon 27 20 07

BEC
ELE
CEN
HCT
TR
RE
O
N
I
C

W L

Diesen Schein benötigen wir wieder, wenn Sie Ihre Reparaturarbeit abholen.

Unsere Lagermöglichkeiten sind beschränkt; nach Ablauf von drei Monaten behalten wir uns vor, über nicht abgeholte Reparaturarbeiten anderweitig zu verfügen.

Zürich
Badenerstrasse 68
Telefon 27 20 07

**BECH
ELECTRONIC
CENTRE**

Telefon
Artikel
Fehler
Auftrag

Kostenvoranschlag bis
Holen am
Rechnung

Fertig bis
Bringen am
Reparaturbericht

3 Monate Garantie auf unsere Arbeit

Werkstattchef

total netto

CTRONIC
TRE

**BECH
ELECTRONIC
CENTRE**

HCT
TR
RE
O
N
I
C

wünscht

von links bis rechts
von oben bis unten
rundum sowohl als auch

ein gutes neues jahr wünscht

**BECH
BE
CH**

**E
ELECTRONIC
E
C
T
R
O
N
I
C**

**C
CENTRE
T
R
E**

BECH
ELECTRONIC
CENTRE
HCT
TR
RE
RO
NI
C

도판 23은 수평에서 수직으로 순서대로 이동하는 움직임에 따라
노란색에서 파란색, 보라색, 붉은색까지 네 가지 색상으로 이뤄진
포스터다. 도판 24-26은 음반 속지, 도판 27은 일간지에 실린
광고다.

부와트 아 뮈지크와 베흐 일렉트로닉 센터 사례의 기본 조건은 동일한 방식으로 문제에 영향을 미친다. 두 경우 모두 소매점이었다는 점이다. 따라서 특징을 규정하면서 외부 세계로 향하는 인상을 부여해야만 했다.

홀츠앱펠Holzäpfel의 경우 구조를 통해 수행할 추가적인 과업이 있었다. 회사만이 아니라 제품에 성격을 부여해야 했다. 즉, 사과라는 단어가 지닌 가장 넓은 의미에서 상표 디자인을 진행해야 했다.

여기에서 결정적인 주요 질문은 다음과 같다. 과연 브랜드 로고가 브랜드를 나타내는 표식과 같은 성격을 버리지 않으면서도 가변적인 성격을 띨 수 있을까? 거꾸로 이렇게 물을 수도 있다. 브랜드 로고의 일반적 특성은 무엇인가? 비례인가 '형태configuration'인가? 나의 답변은 한결같다. 이 질문은 그저 비례에 관한 것만이 아니며, 비례에 관한 질문일 수도 없다. 비례는 디자인 과업에서 상대적으로 좋은 것일 수밖에(혹은 그 반대) 없다. 하지만 모든 기호는 얼마나 많은 형태가 존재하는지와는 별개로 보기가 될 만한 전형을 설정해야 한다. 가변성 때문에 '형태'를 희생해서는 안 된다. 도판 28을 보라.

도판 29는 인쇄판를 보여준다. 이어지는 모든 예시에서 이런 특징을 볼 수 있다. 모든 예시가 상자를 이루는 구성 요소로 이뤄져 있기 때문이다. 여기에는 경제적 이유와 규칙상의 이유가 있다. 경제적인 측면에서는 이렇게 디자인하지 않을 경우 상자의 원래 구조에서 파생되는 모든 변형을 각기 다른 크기로 만들어야 하기 때문이다. 규칙이라는 측면에서는 타이포그래피의 단위를 쓰면 처음부터 비례에 대한 결정을 단순화할 수 있기 때문이다. 도판 30은 이런 식으로 구축된 시스템의 일부를 보여준다. 모든 변형에서 선의 굵기가 같고, 각 변형의 크기, 비율, 강조 정도만 변화한다. 도판 31은 기업용 서류 양식이며, 도판 32는 우편물 발송 라벨이다.

28

29

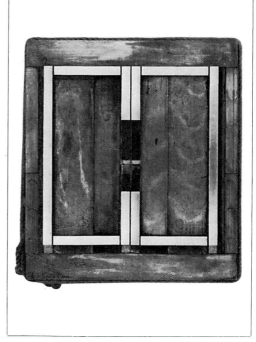

30

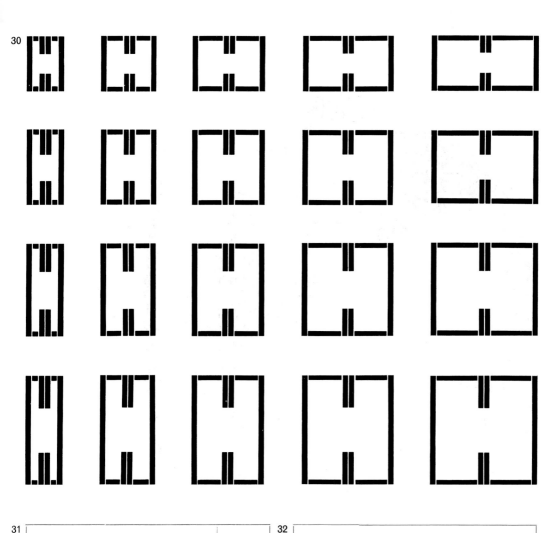

31

Christian Holzäpfel KG
Ebhausen Württemberg
Telefon 119/205

Auftrags-Bestätigung

	diese Nummer bitte bei Schriftwechsel angeben
Ihre Bestellung vom	
Ihre Bestellung Nr.	Tag
Ihre Kommission Nr.	Voraussichtliche Lieferzeit
Vertreter	
Versandart	
Versandanschrift	

wir danken für Ihren Auftrag, den wir zu unseren umseitigen Verkaufs- und Lieferungsbedingungen ange-
nommen haben und wie folgt bestätigen

Pos.	Stück	Bezeichnung	zu DM	DM

Zahlungsbedingungen

mitfreundlichen Grüßen
Christian Holzäpfel KG

32

PEN niedriger Schrank

Bezeichnung

Kommissionsnummer

Kunde

Holzäpfel

이 시스템에서 하나의 변형을 선택하고 이것을 상표라고 선언하는 것은 도판 33-36에서처럼 로고가 제품의 강조점일 때만 유효하다. 도판 33은 매장 창문에 붙이는 로고, 도판 34는 고객용 증정품(플렉시글라스에 상표를 새긴 것), 도판 35는 성냥갑, 도판 36은 수출용 상품을 위한 표식이다.

도판 37-39의 사례에서 로고는 목적을 위한 수단으로 존재한다. 도판 37은 카탈로그 표지, 도판 38은 유닛으로 조립하는 캐비닛 및 파티션 벽체인 INwand 조립 설명서의 표지, 도판 39는 조립식 가구 LIF를 위한 포장 구성이다.

33

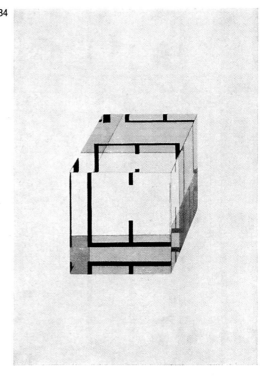
34

35

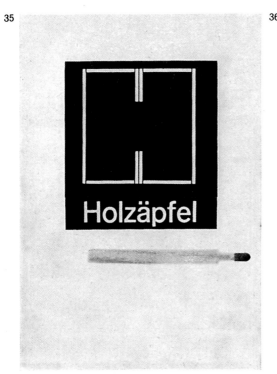

36

37

Holzapfel INwand die inwendige Wand in Bau und Haus und Innenraum

38

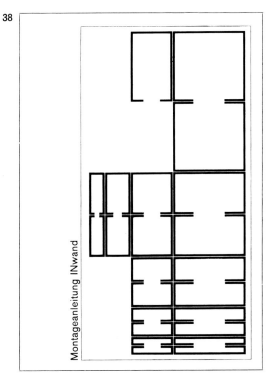

Montageanleitung INwand

39

요약하면 다음과 같다.

1. 통합적 타이포그래피는 언어와 활자의 결합을 추구하여
 새로운 통일성, 보다 높은 차원의 전체를 도출한다. 텍스트와
 타이포그래피는 서로 다른 차원에서 이뤄지는 2개의 연속적
 과정이라기보다 서로 침투하는 요소와 같다.

2. 통일성은 서로 다른 단계를 거쳐 도달하며,
 후속 단계는 이전 단계를 포함한다.
 – 서로 다른 기호나 글자를 단어에 통합하는 경우: 도판 1-4
 – 다양한 단어를 문장에 통합하는 경우: 도판 5-8
 – 여러 문장을 '읽는-시간' 차원에 통합하는 경우: 도판 9-12
 – 개별적인 문제와 기능을 통합하는 경우: 도판 13-39

처음에 나는 "새로운 기준을 찾고 있다"고 말할 정도로 경솔했다.
과연 이 글이 그렇게 생산적이었을까? 인용한 사례 중 일부는
오랜 시간이 지나 이미 역사적 자료가 되었다. 문제는 이미
발생했고, 해결되었다. 문제를 해결한 결과는 오늘날에도 여전히
본보기가 되며, 생생하게 살아 있는 사례로 남아 있다. 예컨대
막스 빌의 작품인 도판 7이 그러하다. 20년이 지난 지금 알리안츠가
다시 전시를 한다면 다른 포스터를 만들겠지만, 처음 만들었던
이 포스터보다 더 적절하고 뛰어나며 현대적이기란 아주 어려울
듯하다.

이미 말한 바와 같이, '기초적'이고 '기능적'인 타이포그래피 원칙은
본질적 측면에서 여전히 유효하며, 상당히 잘 지켜지고 있다.
또한 단일한 문제의 해결책이라는 점에서 새로운 원칙을 추가할
수는 없다.

그러나 이제 몇 가지가 바뀌었다. 인쇄물이 전에 보지 못한 비율로
제작되고 있는 것이다. 우리는 개별 창작물이 아무리 뛰어나다고
해도 방향을 잃어버릴 수 있는 무절제한 디자인과 피상성에 위협을
받고 있다. 뿐만 아니라 이미 창작되어 널리 알려진 선구자들의
지식과 경험이 형식으로만 전락해 유행이 되고 말 것이라는
위협에도 영향을 받는 중이다. 꿈을 성취하는 일은 악몽이 될
위험에 처했다. 우리에겐 여기에서 물러날 여지가 없다. 디자이너는
개입해야 하며, 어떤 의미에서는 더 큰 전체를 그려야 한다. 하나의
과업만 반복해서 해결하는 대신 해결책이 도출될 수 있는 구조를
만들어야 한다.

이런 점이 디자인 작업에서 새로운 차원의 기획을 더한다. 이는
언어와 활자라는 관점 모두에서 그렇다.

한번 설계가 이뤄진 구조는 언제나 텍스트와 타이포그래피라는
요소를 포함하며, 항상 전체를 파악하고 개별적 과업을 가능하게
한다. (부와트 아 뮈지크의 사례를 생각해보자. 개별적 과업은 항상
전체를 대변하며, 로고를 비롯해 라벨에서 포스터에 이르기까지
특정한 용도를 고려해 만들어진다.) 따라서 디자인 작업은
더 복합적으로 변하고, 모든 관계자가 더 긴밀하게 협업하는 것을
전제한다. 그런데 디자인은 바로 이 지점에서 다시 의미를 획득한다.
구조를 개발하는 데 노력과 시간을 더 많이 할애할수록 세부 작업이
훨씬 쉬워지기에, 이것이 결국 결실을 맺는 것이다. 마지막으로,
새롭게 획득한 경험은 단일한 과업으로 이뤄진 작업에 새로운
자극을 불러 일으킨다. 요컨대, 전체적 구조의 관점에서 볼 때
통합적 디자인은 그 자체로 새로운 안정성과 새로운 최신성을 얻고,
오래가지 못하는 인쇄물이 생산되고 그에 따른 소모가 횡행하는
시대에 새로운 의미를 획득한다.

내가 이 책의 지면을 통해 보이고자 했던 것이 새로운 타이포그래피
스타일이 될 수는 없다. '새로운 타이포그래피'란 자신의 목적을
달성한 임의적 유행이 아니었기 때문이다. 그것은 대대적인
변화가 일어나는 시기에 우리의 가장 중요한 의사소통 수단이었던
활자체에서 일어난 대대적인 개혁이었다. 우리가 오늘날 할 수 있고
또 해야만 하는 일이란 지금까지 계승된 원칙을 바꾸는 게 아니라
새로운 과업으로 확장하는 것이다. 기초적인 것, 기능적인 것에서
구조적인 것, 통합적인 것에 이르기까지 말이다. 바로 이것이 새로운
판단 기준을 위한 원료다.

에세이 「통합적 타이포그래피」에 관한 주석

1
1914-1924년의 예술사조에 관해서는 한스 아르프Hans Arp와
엘 리시츠키가 쓴 책 『예술의 사조die Kunst-Ismen』를 보라.
오이겐 렌취Eugen Rentsch, 에를렌바흐Erlenbach 1925.

2
잡지 «슈바이처 그라피셰 미타일룽엔Schweizer Graphische
Mitteilungen» 1946년 5월호에 수록된 에세이 「타이포그래피를
넘어über typographie」에서 발췌.

3
타이포그래피가 아닌 다른 분야에서는 경계가 더 또렷하다.
기능주의를 옹호하는 게오르크 슈미트Georg Schmidt는 다음과 같이
쓴 바 있다. "네덜란드 구축주의는 건축과 장식 예술에서 촉매와
같이 작용하여 집, 가구, 도구의 만듦새를 가장 기본적인 표면, 물체,
공간, 물질적 긴장으로 환원했다. 그 결과 집, 가구, 도구 생산에서
재료와 구축이 더 직접적 관계를 맺게 되었다. 이로써 장식에 완전한
작별을 고하고 '장식 없는 형태'라는 아름다움을 발견하게 되었다."
그러나 "곧 새로운 형식주의에 빠져버렸다는 사실을 깨달아야 했다.
이러한 집과 가구는 흥미로운 구축주의 조각품이 되고자 했으며,
실제로 어떻게 쓰이는지 거의 신경 쓰지 않았다."
"모든 역사적 오류와 마찬가지로 이 오류 역시 매우 유익했다.
여기에서 집, 가구, 도구가 구축주의 회화나 조각품처럼 재료와
구성을 따를 뿐만 아니라 그에 앞서 기능을 따른다는 인식이
나타났다." 잡지 «베르크Werk» 1946년 7월호에 실린 에세이
「1920년 무렵의 건축과 회화의 관계에 대해Von der Beziehung
zwischen Architektur und Malerei um 1920」에서 발췌.

4
'기초 타이포그래피'는 얀 치홀트가 편집을 맡아 1920년 10월
베를린에서 출간된 잡지 «튀포그라피셰 미타일룽엔Typographische
Mitteilungen» 특별호의 표제다.

5
얀 치홀트가 쓴 책 『새로운 타이포그래피Die neue Typographie』에서
발췌. 독일활판인쇄기 교육협회 출판사Verlag des Bildungsverbandes
der Deutschen Buchdrucker, 베를린 1928.

6
책 『1919-1923 바이마르 국립 바우하우스Staatliches Bauhaus in
Weimar 1919-1923』에 수록된 에세이 「새로운 타이포그래피」에서
발췌. 바우하우스 출판사Bauhausverlag, 바이마르-뮌헨 1923.

7
크리스티안 모르겐슈테른의 ‹교수대의 노래Die Galgenlieder›는
1905년 인젤출판사Inselverlag에서 처음 출간됐다. '다다'와
관련한 창작물로는 후고 발Hugo Ball의 작품 ‹소리 시Lautgedichte›,
리하르트 휠젠베크Richard Hülsenbeck의 ‹동시에 말하기
Simultangedichte›, 라울 하우스만Raoul Hausmann의 음성시音聲詩
‹프음스브아fmsba›가 있다. 쿠르트 슈비터스에 따르면
‹우르소나테›는 한스 볼리거Hans Bolliger의 『다다-용어집Dada-
Lexikon』을 참조한 것이다. 빌리 페어카우프Willy Verkauf가 발간한

『다다-모노그라피Dada-Monographie』(아르투어 니글리, 토이펜
1957), 카롤라 기디온 벨커Carola Giedion-Welcker가 쓴 『난해한
작품 선집Anthologie der Abseitigen』(벤텔리Verlag Benteli AG, 베른-
뷤플리츠Bern-Bümpliz 1946)에서 더 많은 관련 정보를 알아볼 수
있다. 좀 더 제한된 의미에서, 즉 추상적인 시보다는 인공적인 시와
관련하여 막스 벤제Max Bense의 실험적인 텍스트들을 언급해야
한다. 벤제의 텍스트는 미학적 프로그래밍을 통해 기계적으로
만들어졌다. ‹전환의 구성 요소Bestandteile des Vorüber›와 ‹라인강
경관 디자인Entwurf einer Rheinlandschaft›은 퀼른의 키펜호이어 운트
비취Kiepenheuer & Witsch 출판사를 통해 출간되었고, 1962년에는
같은 출판사에서 벤제의 책 『텍스트 이론Theorie der Texte』을
출간했다.

8
1897년 세상을 떠난 시인의 마지막 지시에 따라 ‹주사위 던지기›를
수록한 뛰어난 판본이 1914년 파리에 있는 갈리마르 출판사Librairie
Gallimard가 발행한 『새로운 프랑스 평론 선집Editions de la Nouvelle
Revue Française』의 일부로 출간되었다. 1897년에는 자신의
작품을 타이포그래피적으로 표현하려 했던 또 다른 시인도 있었다.
바로 슈테판 게오르게Stefan George였다. 그는 잡지 «블래터
퓌어 디 쿤스트Blätter für die Kunst»에 ‹영혼의 한 해Das Jahr
der Seele›를 실었고, 타이포그래피는 멜히오르 레히터Melchior
Lechter가 디자인했다. 1898년에는 아르노 홀츠Arno Holz가
『판타수스Phantasus』 제1권을 출간했다. 운율, 연의 구분, 운문에서
벗어난 50편의 시를 수록했고, 리듬이 같은 단어들을 항상 다양한
길이의 행에 모으고, 가장 폭이 넓은 행을 중심축에 설정함으로써
타이포그래피적으로 강조했다. 전집은 1925년 베를린의 J.H.W.
디츠 나흐폴거 출판사Verlag J.H.W. Dietz Nachfolger가 출간했다.
이후 시인 기욤 아폴리네르Guillaume Apollinaire와 필리포 토마소
마리네티Filippo Tommaso Marinetti가 타이포그래피에 열렬히
헌신했다. 1925년에는 파리의 갈리마르 출판사에서 아폴리네르의
시집 『칼리그람Caligrammes』을 출간했다. 이런 측면에서 보았을
때 마리네티의 주요 작업은 『미래주의적 자유의 말Les mots en
liberté futuristes』이라는 책으로, 1919년 밀라노에서 『미래주의
시 전집Edizione futuriste di Poesia』의 일부로 출간되었다. 쿠르트
슈비터스 외에도 케테 슈타이니츠Käthe Steinitz와 테오 반
뒤스부르흐Theo van Doesburg(『허수아비Die Scheuche』, 아포스
출판사Aposs Verlag, 하노버 1925) 역시 타이포그래피를 혁명적으로
활용한 시인들이다. 이와 마찬가지로 중요한 작품은 블라디미르
마야코프스키Vladimir Mayakowsky가 시를 쓰고 엘 리시츠키가
타이포그래피를 디자인한 (소리 내어 읽으라는 뜻의) 시집 『목소리를
위해Dlya Golosa』(러시아어판, 모스크바 1923) 등이다. 이 분야에서
최근에 출간된 잉리 피셰트Henri Pichette의 글 ‹에피파니Les
Épiphanies›는 1948년에 피에르 포슈Pierre Faucheux의 타이포그래피
디자인으로 파리에서 발간되는 잡지 «캬 에디퉤르k éditeur»에
수록되었다. 이와 같은 선구자들의 목록에 마르쿠스 쿠터의 소설
『유럽으로 가는 배』 또한 언급해두어야 하겠다. 내가 시각 구성을
맡은 책으로, 아르투어 니글리에서 발간했다(토이펜 1957).

9
폴 발레리의 평론집 『바리에테Variété』 제2권에 실린 스테판
말라르메에 대한 에세이에서 발췌. 갈리마르 출판사, 파리 1930.

10
네 가지 언어로 쓰인 시집 『배열Konstellationen』에서 발췌.
슈피랄 프레스, 베른 1953.

11

1954년 9월 «노이에 취리허 차이퉁Neue Züricher Zeitung» 신문에
실린 기사 「젊은 스위스 저자들이 응답하다Junge Schweizer Autoren
antworten」에서 발췌.

12

잡지 «슈피랄레» 제5호, 슈피랄 프레스, 베른에 있는 스타디온
방크도르프Stadion Wankdorf 1955에 실린 에세이 「운문에서
배열까지, 새로운 시의 목적과 형태vom vers zur konstellation, zweck
und form einer neuen dichtung」에서 발췌. «슈피랄레»는 매 호마다
아우구스토 데 캄포스Augusto de Campos, 헬무트 하이센뷔텔Helmut
Heissenbüttel, 데시오 피냐타리Décio Pignatari 등 오이겐 곰링어와
비슷한 정신을 지닌 저자들의 글을 발행했다. 또한 다니엘
스포에리Daniel Spoerri는 다름슈타트에서 «슈피랄레»와 동일한
저자들이 참여하는 잡지를 발행하고 있다. 1959년 상파울루에서는
에디토라 코스모스Editora Kosmos 출판사가 테온 스파누디스Theon
Spanudis의 구체시 모음집 『포에마스Poemas』를 출간했다. 최근
여러 출판물에서 문학에서의 타이포그래피를 통합이란 주제로
다루었다. 다음의 책을 그 사례로 언급할 수 있겠다. 1963년
암스테르담과 바덴바덴에서 열린 전시 〈글자와 이미지Schrift
und Bild〉의 도록, 곰링어가 직접 출간한 『구체시Konkrete Poesie』
시리즈, 이와 마찬가지로 프라우엔펠트Frauenfeld에서 출간한
『배열Konstellationen』선집, 아르투어 니글리에서 1961년에 출간한
마르쿠스 쿠터의 『35로 발명하기Inventar mit 35』, 마틴 가드너Martin
Gardner가 뉴욕의 도버 출판사Dover Publication Inc.를 통해 출간한
C.C. 봄보Bombaugh의 흥미로운 선집 『단어와 문학의 기이함과
호기심Oddities and Curiosities』* 등이 있다.

13

『구텐베르크 기념 논문집Gutenberg-Festschrift』에 수록된 글
「타이포그래피에 관한 사실Typographische Tatsachen」에서 발췌.
구텐베르크 박물관, 마인츠 1925.

14

앙드레 브르통André Breton은 이미 이러한 지식으로부터 시적詩的
자본을 창출했다. 그는 신문에서 잘라낸 표제와 헤드라인
조각들로 1924년 파리에서 출간된 『초현실주의 선언Manifeste
du Surréalisme』에 실린 「시Poème」를 구성했다. (『초현실주의
분석Antologia del Surrealismo』에서 인용. 카를로 보Carlo Bo,
에디치오네 디 우오모Edizione di Uomo, 밀라노 1946)

오늘날 이미지를 만드는 것은
무엇을 의미하는가

이 질문에 바로 답해보려 한다. 나는 오늘날 이미지가 어떤 식으로
보여야 하는지 모른다. 내 기준은 명확하지 않다. 기준이 서야 할
자리에 여러 생각을, 증거 대신에 의견을 달아본다.

나의 활동과 관련한 생각과 의견은 내면과 외면에서 이뤄지는
독백과 같다. 여기에 프로그램은 존재하지 않는다. 이것은 나를 위한
설명으로, 어쩌면 (바라건대) 독자에게 실마리가 될지도 모른다.
기쁘고 감사한 마음으로 응한 《슈피랄레》의 친절한 초대가 없었다면
이런 생각을 기록하고 말을 남길 수 없었을 것이다.

이미지를 만드는 일은 디자인과 창조의 영역에서 다양하게
존재한다. 작업의 영역은 다음과 같이 정의된다. 시각적 영역,
더 정확히는 시각이라는 감각이다. 요소는 색상으로 정의된다.
이를 구현하는 수단은 비율로 정의된다. 따라서 이를 위한 기술은
다음과 같다. 색상을 결합하고, 비례를 정하며, 이 둘을 연결하고
통합하는 일이다.

색상과 비례를 다루는 일은 경험을 기반으로 하며 추측을 통해
전개된다. 아직 알려지지 않은 것을 기대하고 탐색하며 발견하면서
놀라는 일이다. 전체적으로 이것은 시작과 끝이 분명하지 않은
연속의 과정을 뜻한다. 이것의 시발점은 그 자체로 최종 결과물인
이미지에 의해 주어지며, 끊임없이 새로운 경험이 되고, 이어지는
추론의 출발점이 된다. 여기에 내가 기여하는 바는 독창적인 것일
수도 아닐 수도 있고, 최신의 것일 수도 그렇지 않을 수도 있다.
나의 경험이 많은 사람의 흥미를 끌 수도, 관심을 끌지 못할 수도
있다. 디자이너로서는 어떤 아이디어에 스스로 전념한 것만으로도
충분하다. 아이디어에 대한 구체적 이미지를 도출하되, 이를 스스로
진행하고, 스스로의 책임에 따라 결과물에 무한한 책임을 진다.

창작creation이 손을 쓰는 기술이자 정신적 노력이라고 생각한다면,
이것은 우선 나 자신의 능력에 의해 제한되며 그 다음으로는 나의
정신적인 관점에 의해 제한된다. 자신이 만든 이미지에서는 세상이
어떻게 이뤄졌는지에 대한 스스로의 통찰만을 표현하고 전달할 수
있다. 수학자 안드레아스 스파이저는 이렇게 말한다. "…. 예술가
또한 제 작품을 만든 사람은 아니다. 그는 수학자와 마찬가지로
신이 창조한 정신의 세계, 유일한 실제 세계에서 자신의 작품들을
발견한다…."

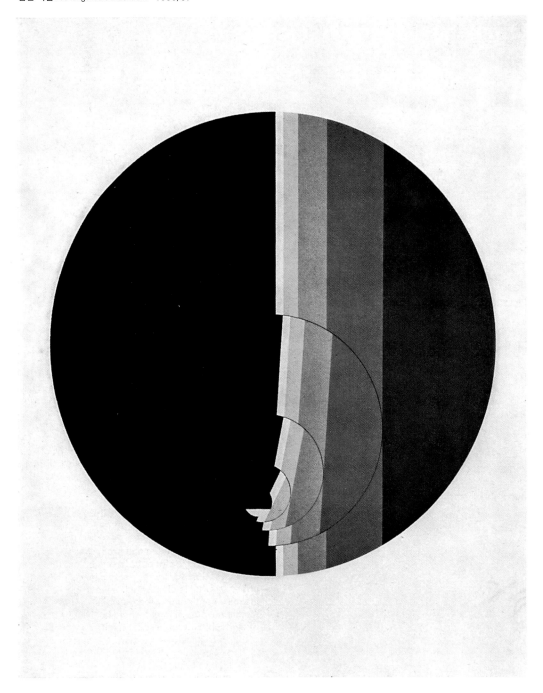

이미지의 최신성이 하나의 측면이라면, 또 다른 측면은 이미지의
우수성이다. 양쪽 모두 공통적 기준이 존재하는데, 보는 이에게
무엇을 돌려줄 수 있는 지와 보는 이가 순간적, 영구적으로 어떤
관심을 갖는지 여부다. 이것을 공식의 형태로 표현하면 다음과
같다. 이미지의 우수성은 그것의 최신성이 현재와 백 년 뒤 얼마나
지속하는지에 따라 측정된다. 훌륭한 이미지는 언제나 디자이너가
노력한 것보다 더 많은 것을 되돌려준다. 이미지의 수명이 더 길수록
더 많은 것을 안겨주는 셈이다. 이미지는 사실상 디자이너의
의도에서 시작되지만, 이미지의 삶은 그것을 바라보는 사람과의
교감을 통해 이뤄진다.

이 사실을 하나의 가설로 받아들인다는 것은 이미지를 바라보는
사람을 디자인 과정에 참여하도록 이끈다는 의미다. 예를 들어
‹접선 이심›은 의도적으로 미완성된 이미지다. 이러한 의도를
디자인의 일부로 이해해야 한다. 여기에서 나는 요소를 선택하고
이를 묶는다는 기본 원칙을 정한다. 요소의 배열은 그것을 바라보는
사람에 의해 ‘발견’된다. 규칙을 따른다면 구조를 단 한 가지가 아닌
기본 원칙에 따라 동일한 값을 지닌 x개만큼 배열함으로써
이미지를 완성할 수 있다는 사실을 알게 된다는 점이 중요하다.

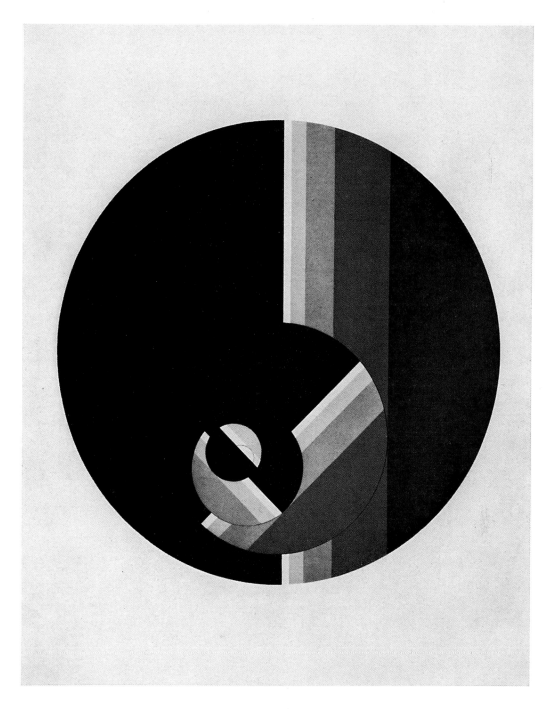

관람자는 자신의 성향과 성격에 따라 이미지를 바꾼다. 그는
내가 의도한 바에 덧붙여서, 어쩌면 나의 의도와 상관없이 자신이
지닌 관념에 전념한다. 그는 재미와 더불어 책임을 공유한다.
즉, 작품의 수동적 감상자가 아니라 적극적인 동반자인 셈이다.
나는 디자이너로서 누구든 이렇게 협업할 수 있다고 본다. 재능이
하나도 없는 사람이란 존재하지 않으며, 나 또는 그 누구에게도
무한한 재능이 있다고 확신한다.

〈접선 이심〉은 기본적인 배치와 16개의 규칙적 배열을 위한 체계다.

더 큰 원 안에 작은 원이 들어가 있는 5개의 원이 항상 동일한 축 위에 편심으로 치우쳐 배열된다. 거기에 이와 평행하는 직선들이 닿아 있다. 각각의 평행선은 폭이 가장 좁은 흰색에서 시작해 폭이 가장 넓은 검은색까지 이어지는 회색의 연쇄를 이룬다. 원을 돌려서 움직일 수도 있다. 이러한 움직임은 회색 연쇄의 단위를 단절하면서 회전의 각 단계에서 새롭고 불확정적이거나 규칙적인 배열을 창출한다. 원을 왼쪽이나 오른쪽으로 돌려 규칙성을 지닌 결과를 얻을 수 있고, 각각의 회전은 다른 결과를 도출한다. 위의 도판 7과 8을 보라.

1 가장 작은 단위에 맞춰 원을 오른쪽으로 회전한다. 기본적 배치가 각각 90도로 교차하도록 하며
2 가장 작은 단위를 왼쪽으로 회전한 뒤
3 가장 작은 두 단위를 오른쪽으로 회전
4 가장 작은 세 단위를 오른쪽으로 회전한다.

5 각각의 원을 45도씩 왼쪽으로 회전하고
6 왼쪽으로 60도
7 오른쪽으로 90도
8 왼쪽으로 90도
9 180도 회전한다 (오른쪽이나 왼쪽으로만 회전해서는

9

13

10

14

11

15

12

16

구현할 수 없는 유일한 배열이다).

10 차례로 180, 90, 45도 오른쪽으로 회전하고
11 오른쪽으로 360, 180, 90, 45도 회전한 뒤
12 10의 역순으로 45, 90, 180도 순서로 회전한다.

13 왼쪽으로 회전하되 180도까지는 돌리지 않고
 가장 작은 단위를 반대편과 연결하고
14 두 번째로 작은 단위를 반대편과 연결한다.

15 원을 왼쪽, 오른쪽, 왼쪽으로 회전시키고
 세 번째 단위를 각각 반대편 끝과 연결한다.
16 원을 왼쪽으로 회전하고, 두 번째 및 세 번째
 작은 단위를 각각 반대쪽 끝과 연결한다.

소재: 페랄루만Peraluman*, 가열처리한 합성수지도료
크기: 직경 60cm

<공간-벽-이미지Das Raum-Wand-Bild> 1957-1959, 모델

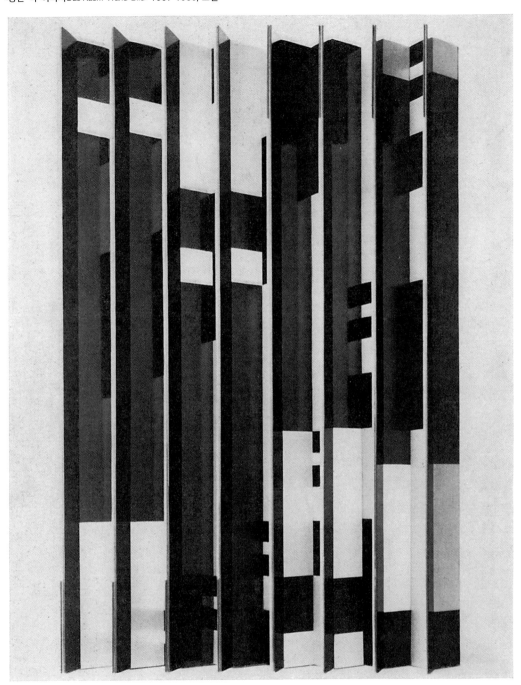

이미지를 디자인하는 데 관람자를 미래의 협력자로 포함시킨다는 것은 알 수 없는 요인과 함께 움직인다는 것과 같다. 나는 어떤 사람이 이미지를 보는지 모르는 채, 이미지를 그의 해석에 맡긴다. 이로써 보는 이를 향해 이미지에서 긴장감이 더 형성되길 바란다. 관람자에 관해 내가 전제할 수 있는 유일한 사실은 이른바 양적이고 기술적인 것이다. 즉, 한 명을 위한 이미지는 집단을 위한 것과 다르게 만들어져야 한다. 또한 첫 번째와 두 번째 경우 모두 어떤 가정이 존재한다. 바로 규모와 수준의 문제다.

이를 보여주는 사례를 들어보자. <접선 이심>은 한 번에 한 사람이 관람하도록 만들어졌다. 패널-이미지panel-picture를 내밀하게 활용한 셈이다. 반면 <공간-벽-이미지>는 일종의 이미지-패널로, 여러 사람이 한 번에 보도록 설계되었다. 첫 번째 경우에는 관람자가 이미지를 직접 움직임으로써 디자인에 동참하고, 두 번째 경우에선 자신의 위치를 바꿈으로써 참여한다. 나머지는 다음과 같이 진행된다. <공간-벽-이미지>에서는 공간적 거리가 이미지와 관람자의 관계를 규정한다.

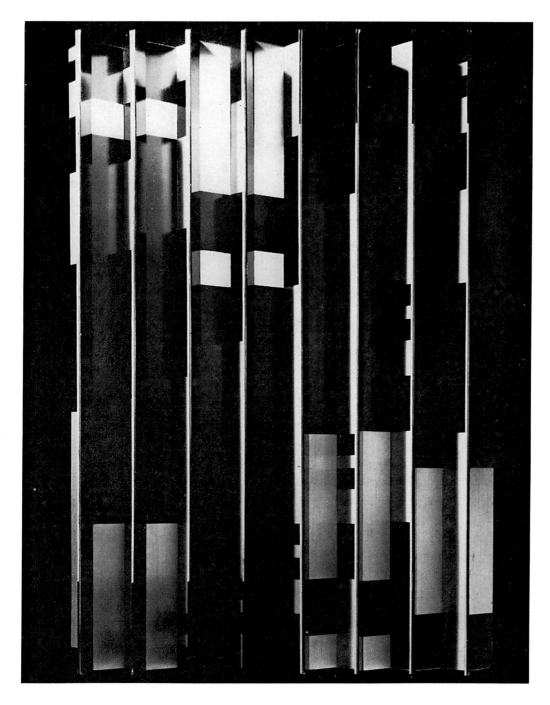

이러한 이미지는 짧게 축소된 원근을 통해서만 전달된다. 관람자
n명으로 이뤄진 집단이 이를 바라보면, n개의 다른 시선을 통한
각도로 n개의 다른 방식으로 보인다. 더 나아가 집단 중 한 명,
일부, 혹은 전체가 움직인다면 관람자 각각은 자신의 위치를 바꾸는
동시에 이미지의 구조 역시 바꾸는 것이다. 또한 이것은 결코 하나의
전체로 보일 수 없고, 항상 부분이 모인 배열로 보인다. 그러나
각각의 원근법적 단축短縮, 침투, 혼합을 통해 저절로 통일성을
이뤄낸다. 즉, 어떤 각도에서 바라보든 이미지가 원래의 구조를 통해
하나의 실체entity로 보이는 것이다.

a b c

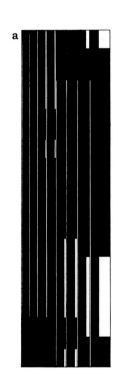
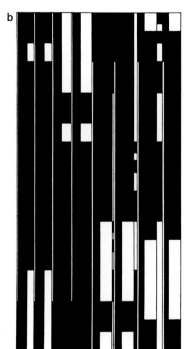
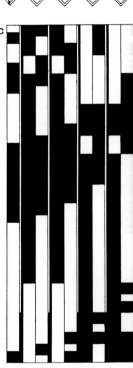

〈공간-벽-이미지〉. 위의 배치도는 작품을 a에서 e에 이르는 각도에서 볼 경우를 상정한 것이며, 아래 드로잉은 각각의 각도에서 작품을 본 모습에 해당한다.

관람자 방향으로 배치된 구조물은 4개의 평면을 지닌다. (이 숫자는 이미지의 구조에 따라 다르며, 원칙적으로는 2개로 축소될 수 있고 원하는 만큼 확장할 수 있다.) 각기 다른 평면은 8개의 판재로 이뤄진 4개의 군집으로 구분된다. 첫 번째 군집의 판재는 황금비로 나뉘는 부분에서 8개로 갈라지고, 두 번째 군집에서 4개, 세 번째에는 2개의 단위로 나뉜다. 단위는 주기적으로 변경되며, 각 군집의 변경 주기는 제한되어 있다.

구조물을 이루는 평면 중 네 번째 군집은 검은색 판재로만 이뤄진다.

소재: 검정 및 밝은 색 페랄루만, 아노다이징 유광 처리anodized brilliant. 판재의 광택은 조명을 하나의 요소로 포함한다. 직사광선과 직접 조명, 간접 조명의 단계에 맞춰 이미지가 변화한다. 더 나아가, 서로 다른 평면들이 반사되며 군집들이 서로 침투하는 듯 보인다. 비이성적인irrational 공간적 효과는 이성적rational 이미지 구성 효과를 강화하는 동시에 중화시킨다.

크기: 높이 183cm, 판재 두께 9cm

‹황금분할 기둥Die golden geschnittene Säule› 1956/57

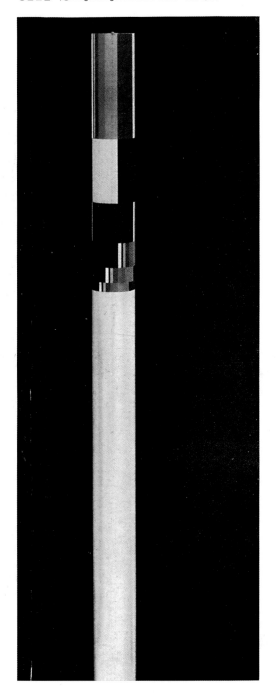

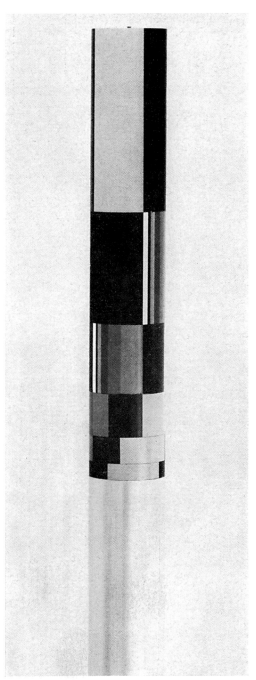

'이미지'에 관해 말할 때, 이 단어는 항상 비유적 의미로 쓰이며 대상object으로 구체화된 측면만을 뜻하지는 않는다. 이 말은 범주가 아닌 결과물을 칭한다. 더 정확히 말하면, 대상으로서의 '이미지'는 일종의 철 지난 관습이 아닌 이상 존재하지 않는다는 가정에서 작업을 진행한다.

결과적으로 이미지의 외형은 미리 주어진 것으로 간주할 수 없고 통합된 한 부분이거나 외려 디자인을 통한 결과물로 여겨야 한다.

이때 외형이란 물질, 신체, 메커니즘으로서의 이미지를 뜻한다. 이미지-공식picture-formula은 곧 이미지-대상picture-object이라는 이야기다. 모든 부분들은 처음부터 전체를 형성하며, 하나의 완전한 실체로 간주될 수 있다. 이것은 하나의 방법론이며, 더 나아가 디자인의 원칙이다. 이로써 이미지 내부에 모든 잠재적 관계가 총체성을 이룬다는 의도가 구현된다. 결과는 다음과 같다.

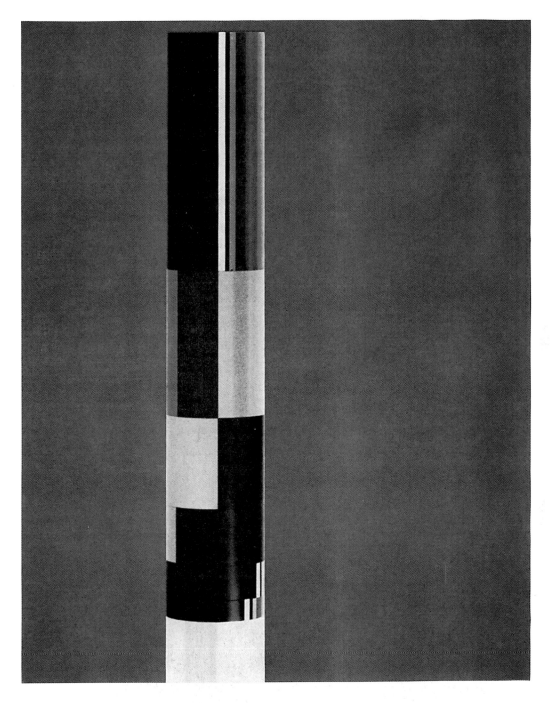

단일한 상호 관계가 더 많이 분화되고 배가될수록 이미지의 전체는
단순히 부분을 합친 것을 넘어선다. 이미지의 전체가 그것에 기대어
보여지는 부분을 앞선다. 이것은 합산으로 생긴 결과가 아니라
그 자체가 합산의 기반이다.

‹황금분할 기둥›을 예로 들어 보자. 이 작품을 기둥이 아닌 다른
형태라고 상상할 수는 없다. 작품을 이루는 부분들이 이동하고 서로
바뀔 수 있지만, 이와 동시에 바라보는 시선의 각도에 따라 각각의
배열이 다르게 보인다.

〈황금분할 기둥〉
64-65쪽에서는 같은 배열을 세 가지 서로 다른 시점에서 볼 수 있다.
즉, 기본적인 배치와 다섯 가지 규칙적 배열, 투사된 기둥의 둘레를
통해서다.*

1 황금분할의 비율에 따른 이미지 영역과 하단부의 구성.
 상단의 이미지 영역 안에 수직 방향으로 배치된 9개의 단위
 또한 황금분할에 맞춰 폭이 늘어난다. 총 아홉 단계로 이뤄진
 회색 영역이 연속적으로 구성된다. 하지만 각 단위는 가장 큰
 채도 대비를 이루는 방식으로 놓인다. 이를 숫자로 표현하면
 아래와 같다.

 단위별 연속 ...1 2 3 4 5 6 7 8 9 1...
 회색조의 연속 ...1 8 3 6 5 4 7 2 9 1...

4 **5** **6**

숫자 1은 흰색을, 9는 검은색을 나타낸다. 가장 대비가 큰
9-1-8과 중간톤인 6-5-4가 인접해 있다는 것을 알 수 있다.
2 상단의 수직 영역 또한 황금분할의 비율에 맞춰 가로 방향으로
(원기둥을 둘러싼) 고리들로 나눈다. 그 다음에 각각의 고리를
세 단위만큼 오른쪽으로 돌린다.
3 아래에서 위를 향해 차례로 3, 4, 5, 6, 7 단위만큼
고리를 오른쪽으로 돌린다.

4 고리를 회전하고 교차함으로써 수직뿐 아니라
수평 차원에서도 순환적 순열이 구현된다.*

5 고리를 회전시키고 지속적으로 교차해 수평-수직의
상호 침투가 구현된다.
6 짝수 번째의 고리를 모두 180도 반대 방향으로 돌린다.
가장 큰 단위부터 두 번째, 세 번째, 네 번째, 다섯 번째로
큰 단위만큼 회전한다.

소재: 하단부-페랄루만, 밝은색 아노다이징 처리
이미지 영역-금속 튜브, 가열처리한 합성수지도료.
크기: 총 높이 183cm, 이미지 영역의 높이 70cm, 지름 12cm

a

b

c1

c2

c3

d

앞의 사례로 보여주고자 했던 것은 다음과 같다. 이미지의 기능을
설계하고 관람자와의 관계를 설정하는 것은 디자인의 간접적인
일부분이다. 이제 직접적인 부분에 대한 몇 가지 생각과 의견을
제시하고자 한다. 즉, 색상과 비율을 다루는 것, 규칙을 정하는
일 말이다. 여기에서는 다음과 같은 가정을 바탕으로 진행한다.
비율이나 색상 값에는 위계가 존재하지 않는다. 비율과 색상 모두
값이 동일한 매체로 가정한다. 조화나 불일치는 구조의 문제.
바꿔 말하면 이는 비율과 비율의 조합, 비율과 색상의 조합, 색상과
색상의 조합에 관한 문제다.

비율에 대한 경우 수는 숫자 그 자체만큼이나 무한하다. 그런데
1,000가지 경우를 분별해 활용할 수도 있겠지만 그 가운데
하나의 사례를 들어보면 다음과 같다.

a 단위 하나를 1:1 비율로 확장한 다음

b 이를 15개의 단위로 이뤄진 배열로 구성한 뒤

c1 하나의 그리드로 만든다. 산술적 그리드인 c1은

c2 1:2 비율의 그리드 c2가 되고 이를 1:2 비율로 계속 분할해

c3 분할된 것 안에 새 비율 1:√2 을 이룬다.
 그리드 c3은 다음 항목인 d의 기반이 된다.

d 이미지-구조picture-structure: 색상 변환을 통해 평면 상에
 무한한 움직임의 연속이 구현된다.

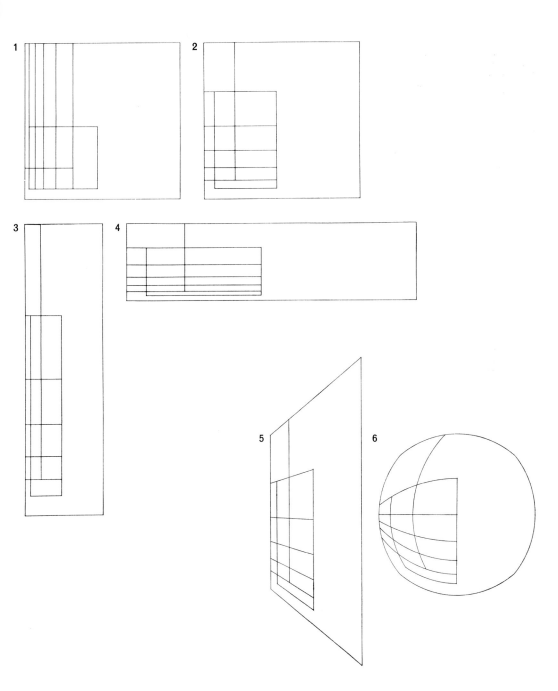

고정된 비율로 이뤄진 도판 1에서는 비율에 따라 구조를 마음대로
변경할 수 있다. 마음대로 변경한다는 말은 크기가 바뀌더라도
비율 값은 동일하게 유지한다는 뜻이다. 예를 들면 다음과 같다.

2 그리드 c3에서 이뤄지는 움직임의 방향을 변경하되
 단일한 영역으로 이뤄진 구역은 변경하지 않음
3 2의 기본 비율을 변경
4 3을 수평 방향으로 변경
5 단축법foreshortening˙을 통한 변경
6 왜곡을 통한 변경

이미지-구조는 비율과 색상의 변환 지점이다. 색상을 다루면 비율
영역에서는 의미 없는 것을 구현할 수 있고, 반드시 이런 점이
이뤄진다. 즉, 모든 색상의 총체성을 구현하는 하나의 시스템이
존재한다. 내가 접한 것 가운데 가장 풍부한 시스템은 빌헬름
오스트발트의 색체계Farbenordnung다(에그버트 제이콥슨Egbert
Jacobson이 쓴 『기본 색상: 오스트발트 색상 체계의 해석Basic
Color, An Interpretation of the Ostwald Color System』(폴 시어볼드
출판사Paul Theobald, 시카고 1948 참조). 다음쪽 사례에서 보이는
재현과 구획은 이러한 체계를 따랐다.

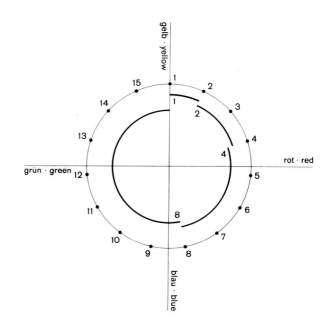

a 구조와 색상은 서로 대응한다. 왼쪽 그림은 동일한 단위
 15×15개로 구성된 영역이고, 오른쪽 그림은 15개의 색조hue를
 동일한 간격으로 나눈 원이다. 원의 색상은 영역의 단위로
 할당된다. 1-2-4-8로 이어지는 기하학적 그리드에서는 서로
 맞물리는 비율이 양쪽으로 이어져야 한다(굵게 그어진 선을 보라).

b 색상과 구조: 색상 변화에 따라 무한히 영역의 이동이 일어난다.
 예를 들어, 15개의 색조로 구성된 원이 무한히 움직인 다음,
 첫 번째 색조가 원래 자리로 돌아온다. 68쪽의 예제 d에서는
 기능과 색상의 우선성이 명확하게 보인다. 색상을 순환적으로
 교체할 수도 있다. 15개의 색조 각각은 이미지를 본질적으로
 바꾸지 않으면서도 각자 시작 지점이 될 수 있다.

c ‹파랑을 통한 빨강-초록 시퀀스rot-grüne Sequenz über blau›
 그림을 위한 구성표. 빨강 = 4, 초록 = 11. 색조로 이뤄진 원에서
 파란색에 해당하는 절반을 거쳐 하나의 색상에서 그에 반대되는
 보색으로 이행하는 시퀀스다. (이 이미지는 더 이상 15개 색조로
 이뤄진 원이 아니라 14개 색조로 이뤄진 원을 바탕으로 한다.
 나는 실제 경험을 바탕으로 각 구조물에 대응하는 색조로 이뤄진
 원의 일부를 선정했다. 오스트발트의 색체계를 벗어나 이뤄진
 유일한 사례다.)

d = c축을 기준으로 서로 반사된 구조. 색조의 순서도 뒤집힌다.
 d에서는 색조 4+11이 c와 동일한 위치에 있지만, 색조로
 구성된 원에서는 파란색의 반대쪽인 노란색을 통과한다.

a에서 d에 이르는 도식은 색조로 구성된 원에서 폐쇄적인 색상 시퀀스인 a+b와 닫히지 않은 c+d 시퀀스를 선택한 경우를 보여준다. e는 색상 삼각형에서 색을 두 번 결정한 닫힌 시퀀스의 예이고, f는 색상 입방체를 기준으로 색을 세 번 정한 열린 색상 시퀀스의 예다.

e 왼쪽은 ‹편광된 노랑Polares Gelb›의 구조를 나타낸 도식이며, 오른쪽은 색상 삼각형의 색상 시퀀스다. 온전한 색상인 pa1은 노란색으로, 흰색 aa와 검은색 pp를 향해 양쪽으로 편광된다.

f 왼쪽은 ‹양쪽으로 ‘두 번’ 변경된 빨강rot nach zwei Seiten doppelt verwandelt›의 구조를 보여주는 도식이다. 오른쪽은 20개의 온전한 색으로 이뤄진 색상 입방체의 정면을 그린 것으로, 20개 색 가운데 11개가 보인다. 곡선은 색의 순서를 나타낸다. 온전한 빨간색 pa6는 양쪽으로 두 번 변형된다. 노란색인 색조 1과 파란색인 색조 11을 향해서다. 반면 검은색 pp 방향으로는 pl1 지점에 이를 때까지 어둡게 옅어지고 흰색 aa 방향으로는 ea11 지점까지 밝게 옅어진다.

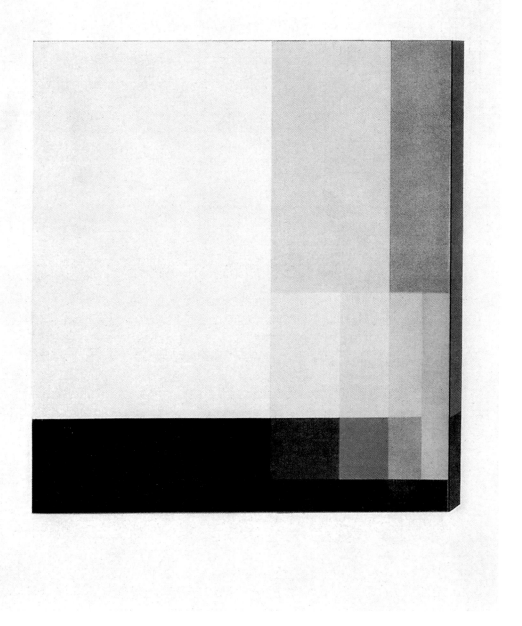

하나의 전체, 완전한 통일성을 디자인한 것으로서의 이미지. 여기에서 통일성은 다시 한 번 변수를 바꿀 수 있는 배열로 간주된다. 이러한 주장은 실제로는 최종적으로 변경될 수 있는 이미지뿐 아니라 디자인 기술 전반과 관련된다. 이미지의 유일한 상수는 이미지 자체의 개념이다. 비율은 바뀔 수 있고, 색상은 이미지 자체의 체계 안에서 교환될 수 있다. 치수에 대한 측정은 무작위로 이뤄진다.

이런 주장은 다음과 같은 결과를 낳는다. 이미지의 모든 요소가 처음부터 전체를 이룬다면, 이것은 모든 새로운 이미지에 대해 새롭게 규정되어야 한다. 즉, 비율과 색상, 통합된 체계, 크기, 위치, 소재, 구조, 처리 등의 선택이 각 디자인의 개념에 따라 새롭게 진행되는 셈이다. 따라서 이러한 작업은 하나로 조합된 것이다. 여기에서 내가 바라는 바는 다음과 같다. 가장 명백한 조합뿐 아니라 조합할 수 있는 모든 부분을 바로 쓸 수 있도록, 모든 매개 변수와 요소를 담은 목록을 갖는 것이다. 복잡할 수는 있지만, 이것은 단 하나의 해결 방안만을 말하는 것이 아닌 일반적으로 생각할 수 있는 모든 해결책의 총합을 가리킨다.

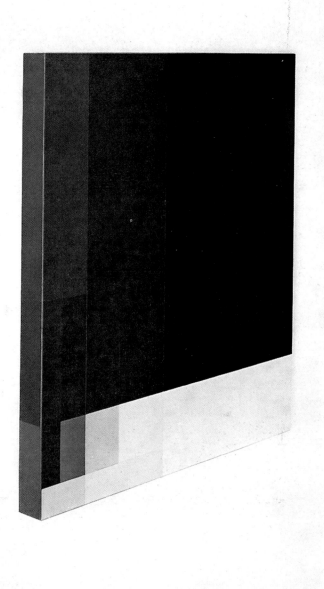

이는 곧 '잠재적으로' 미래에 발현될 수 있는 모든 이미지의 목록과 같다. 디자이너로서 내 작업을 더 정확히 표현하면 다음과 같다. 가능한 수많은 이미지 가운데 가장 최신성을 띤 이미지를 찾아내는 일. 기준은 이렇다. 공식이 보편적일수록 이미지는 더 독창적이다. 이미지의 통일성이 더 다양하거나 그것의 다양성이 균일할수록 관람자는 그 이미지를 가장 개인적인 인식의 대상으로 여길 수 있다.

이러한 바람에 비해 그 결과는 그리 엄청나지 않다. ‹편광된 노랑›에서는 결정적 매개 변수인 치수를 짚어보고자 한다. 여기에서 색상의 순서는 방향뿐 아니라 평면도 바꾼다. 즉, 정면에서 측면, 뒷면으로 변하는 것이다. 따라서 무엇보다 이미지의 물리적 크기가 고정되어 있다. 여기에서 측면은 비례 구조에 통합된 한 부분이다. 두 번째로 이미지의 개념이라는 의도가 명확해진다. 짙은 노란색의 반대편에 있는 검은색과 흰색의 극점 사이에서는 끊어지지 않는 무한의 색상 연쇄가 열린다. 71쪽에서 제시한 도식 e와 비교해보라.

이미지 제작을 위한 매개변수 목록 구성 요소에 대한 몇 가지 사례

1 〈편광된 노랑〉의 구성표. 72, 73쪽에서는 '치수'라는 조건을
 언급하며, 여기에서는 '배치'에 해당하는 일부 구성 요소를
 언급한다. 그림을 벽과 평행하게 배치하여 공간에 들어오는
 관람자 앞에 둔다.
2 주변 환경과 또 다른 관계를 맺는 경우. 관람자는 위(혹은
 관람 위치에 따라 아래)에서 그림을 보게 된다.
3 그림을 벽에 수직으로 배치. 관람자는 두 면 혹은 세 면에 걸쳐
 그림을 보게 된다.

원래는 측면을 중심으로 반사되었던 구조를 반대편에서도 볼 수
있다. 색상 또한 반사된다. 예를 들어 회색으로 이뤄진 색상
시퀀스 자체는 변하지 않으나 노란색이 파란색으로 대체되고,
이에 따라 총천연색이 흑백으로 변한다. 정면의 좁은 평면은
양쪽에 공통적으로 있는 회색 시퀀스에 속한다.

도식 1-3은 그림을 벽, 천장 또는 바닥에 부착하는 것을 전제
조건으로 한 배치를 보여준다. 도식 4-6은 추가적인 변수를
포함한다. 모든 방향에서 볼 수 있는 그림을 원하는 위치에 세우거나
눕힐 수 있다. 이러한 구조는 공간적으로 배열된 평면을 전체로
통합한다. 도식 7이 일차적인 공간 구조를 보여준다.

4 2개의 구조(69쪽의 도식 1+2 참조)가 결합되고 색조에 맞춰
　함께 놓인다. 내부 혹은 외부를 향해 보완적으로 발산되는
　식으로 평면이 배치된 각도를 통해 2개의 구조가 함께 놓여
　있음이 분명해진다.
5 십자 모양으로 열린 내부 공간이 교차하는 닫힌 형태의
　순환적 순열이다.
6 육면체의 외부 면에서 일어나는 무한한 색상의 움직임.
7 ‹파랑을 통한 빨강-초록 시퀀스› 이미지 군집을 공간적으로
　구현한 것(70쪽의 도식 c+d 참조). 색상이 단순히 표면을
　덮는 것이 아니라 구조에 맞춰 공간 자체를 점유한다.

그림의 위치와 본체를 이루는 구성 요소 가운데 아직 발견되지
않은 매개변수는 과연 몇 개나 있을까? 계속해서 이미지를
만들어 알아보도록 하자.

구조와 움직임

4개의 동일한 변
4개의 직각:
하나의 사각형.

a1:

□

한 변의 길이만큼 수평으로 옮겨진다.
왼쪽으로 무한히.
오른쪽으로 무한히.

a2:

동일한 영역은 서로 다른 음영으로 구별된다.
무한한 요소로 이뤄진 군집이 있고 범위의 끝은 검은색과 흰색이다.

a3:

요소의 개수는 양쪽 끝 사이의 그러데이션gradation에 따라 결정된다.
그러데이션이 클 경우, 요소의 개수는 작다.
최소한 흑과 백이라는 두 요소는 있다.
그러데이션이 작으면 숫자가 커진다. 어쩌면 1,000이 될 수도 있다.
인간의 눈은 그보다 더 많은 것을 구분할 수도 있고
어쩌면 그보다 적게 구분할 수도 있다. 이론적으로는 제약이 없다.
그러데이션의 차이가 크지 않더라도 어떤 음영은
그 직전의 음영보다 더 어둡기도 하고 그 반대도 마찬가지다.
이상적으로는 연속되는 음영 사이의 그러데이션은 동일하다.
그렇게 되면 음영의 연속이 자연스러운 질서를 형성한다.

이러한 경우 16개의 동일한 요소에 15개의 동일한 그러데이션이
존재한다. 다시 말하지만, 요소가 몇 개인지는 중요하지 않다.
참조 체계, 즉 순서만이 중요할 뿐이다.

만약 이것이 원칙적으로 자기충족적인self-contained 전체*를
형성할 경우, 우리는 이를 '구조'라고 정의한다.

움직임이란 자연적 질서를 교란하는 것.
연쇄의 균형을 무너뜨리거나
새로운 균형을 부여하는 것이다.
(이는 원래의 구조보다 더 복잡할 수 있다.)
움직임을 도입하는 것은 곧
활동을 촉발하고 긴장을 형성하는 일.
요소의 위치를 변경하는 것은
요소 간 관계에 새로운 비중을 두고
완전히 새로운 모습을 부여함을 의미한다.

이것이 뜻하는 바는 동일한 요소를 사용하여
가능한 한 다양한 효과를 만드는 것이다.
하나의 구조로부터 서로 다른 다양한 배열을 유도하는 것.

간단히 말하면 재료에 형태를 부여하는 것이다.
작곡가가 음계를 활용하듯
시각적 요소를 사용하는 일이다.

예를 들어

a 4: 16개 요소 가운데 둘을 서로 바꾼다.
8과 9가 여기 해당된다. 순서가 깨진다.
두 요소의 위치 변경으로 전체 배열 값이 바뀐다.

하지만 질서가 유지되고, 대칭은 보존된다.
단지 더 복잡해질 뿐이다. 요컨대
더 분화되는 셈이다.

a 5: 1차원에서의 연쇄는 (1에서 16까지의 수를
모두 곱한) 다양한 배열을 포함하지만
배열 순서의 원칙은 거의 없다.

그 중 하나가 한스 아르프의 '우연의 법칙Law of
Chance'이다. 식별 가능한 균형이 존재하지 않는
무작위적 재배열을 통해서 모든 요소의 위치가 변화한다.

a 6: a5와 마찬가지로 각 요소의 위치를
변경하되 배열 순서는 바꾸지 않는다.
순서는 유지되지만, 그 차례가 뒤집힌다.

좌-우 문제에 광학적 의미가 없는 것처럼
기하학적으로도 마찬가지다.
(하지만 심리적으로는 중요할 수 있다.)

a 7: 순환하는 순열의 연쇄.
오른쪽을 떼어내 왼쪽에 붙였는데
위 사례에서는 정확히 절반으로 나누었다.

연쇄 양쪽 끝의 흰색과 검은색이
만나면서 최대한의 대비를 자아낸다.
두 배열의 끝은 중간 정도의 회색이다.

a 8: 이 연쇄는 왕복하도록 구성되었다.
가운데에 흰색을 배치했고
그 다음으로 음영이 짙은 색을

왼쪽과 오른쪽에 번갈아 배치했다.
양쪽 끝에 어두운 색이 자리하는 것이다.
숫자로 표현하면… 6-4-2-1-3-5-7….

a 9: 요소가 흩어져 있는 연쇄.
더 밝은 부분 절반과 어두운 부분이
균등하게 삽입되었다.

연속하는 음영 사이의 간격이 더 넓은데
인접한 요소 간의 간격이 4, 3과 같이 (그리고
다시 4로 벌어지는 식으로) 이뤄진다.

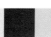

a 10: a9와 유사한 사례.
더 어두운 부분 절반을 180도 회전시켰다. 따라서
하나의 군집에 2개의 작업이 이뤄진다. 삽입과 회전이다.

그러데이션 음영은 서로 다르게 이뤄진다. 일정하게 이뤄지긴
하지만 다른 원칙을 따른다. 이런 구성에서는 음영 대비가
가장 큰 경우와 작은 경우가 모두 포함된다.

재료의 원래 배열 순서에서 한 단계 더 나아가서
(앞을 참조하라) 의식적으로 디자인의 범위를 늘렸다.

요소들은 원래의 1차원적 행렬을 유지하는 대신
2차원의 영역으로 모을 수도 있다. 자기충족적 순서는
더 이상 존재하지 않는다. 그러나 더 큰 가능성이
존재한다. 요소 사이의 관계가 배로 늘어난다.

1차원 상에서 왼쪽에서 오른쪽으로 접하는 것뿐 아니라
위, 아래, 대각선상의 근접이 존재해 2차원의
새로운 관계가 더해진다. 한 행에 놓인 요소가 두 요소와
접하고 있다면 (그리고 끝에 놓인 요소가 하나의 요소를 접한다면)
가운데에 놓여 있을 경우 8개의 요소와 접하고
가장자리에 있다면 5개, 모서리에 있다면 3개의 요소와 접한다.

b1: 경첩처럼 접힌 열의 연쇄는
2차원적 군집이 되지만
여전히 1차원적 원점을 식별할 수 있다.

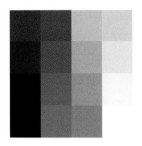

경첩처럼 접힌 열의 형태라는 원칙은
4×4 단위의 영역에서는 선이
감기는 형태로 규정할 수 있다.
이 선은 영역 내 16개의 지점을
모두 지나야 한다는 규칙을 따른다.

이 선은 중간에 끊어지거나
지나갔던 곳을 다시 지나지는 않을 것이다.

이 규칙을 활용해 제한된 개수의 변형을
생성할 수 있다. b2-b5는 그 가운데 일부다.

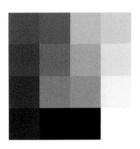

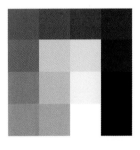

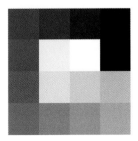

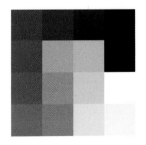

b6: 감겨 있는 선의 예외적인 경우:
직각 나선

b7: 이중 나선

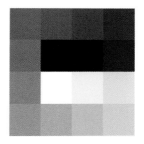

b8: 대각선으로 접힌 경첩 부위

b9: 하나의 열을 4개의 동일한 부분으로
분할했고 각 부분을 나란히 배치했다.

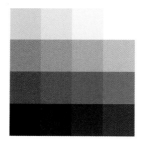

b10: 1차원적 연쇄의 순서를 내려놓았다는
점에서 더욱 전형적인 모습으로 보이는 군집.
2차원적 요소들이 흩어져 있다.

b11: '마방진magic square'(학창시절에 흔히 접했을
퍼즐로, 4개 요소로 이뤄진 수평, 수직, 대각선의 총합이
항상 34가 된다. 각 열의 네 가지 음영을 '함께 더하면'
항상 동일한 회색 음영이 도출된다.)

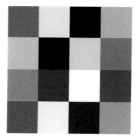

b12: 무작위 배열
이 사례는 숫자를 뒤섞어 도출한 군집이다.

하나의 영역에 각기 다른 16개의 요소가 군집으로 모여
움직인다. 이를 위한 영역이 규정된다.(이 경우에는 4×4이며
다른 조합도 가능하다.) 요소를 무리 짓고 나열하는 방법은
유한하다. 공식은 16의 계수로 동일하게 유지된다. 유한함에도
20,922,400,000,000개의 변이가 존재한다.
문제를 프로그래밍한다는 것은 단계별로 계획함을 의미한다.
(물론, 피드백과 함께다.) 첫 단계는 재료를 원래의 상태로
놓는 것이다. (예를 들어, 색상의 경우 단색에 해당한다.)
단계마다 경험이 축적되고, 각 단계는 다음 단계를 위한
재료를 제공한다.

4개의 동일한 군집을 하나로 합쳤다.
군집으로 이뤄진 하나의 군집인 것이다.
혹은 구조로 이뤄진 구조다.

군집은 우선 대칭적 반복을 이루는
다른 군집을 통해 형성된다.

동일한 전제조건이 유지된다.
즉, 2차원 표면의 내부에 머물러야 한다.

공간적 차원은 고려하지 않는다.
하지만 의도적으로 포함시키지 않았더라도
이것은 자동적으로 통합된다. 그것은 실제가 아니라
가상으로 존재하는데, 그럼에도 인식된다.
즉, 동일한 평면에 놓여 있는 모든 음영을 시각화할 수는 없다.
그러나 무엇이 '전경'에 있고 '배경'에 있는지
결정하는 일은 보는 이의 몫이다.

b1 군집을

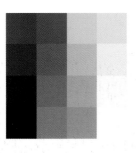

c1: 축을 중심으로 반사한 것

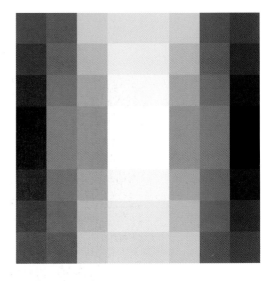

c2: 회전시킨 것

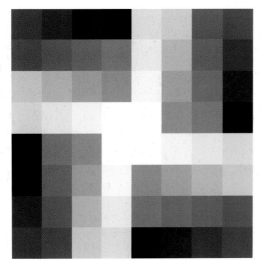

c3: 옆으로 돌린 것 (시계 반대 방향)

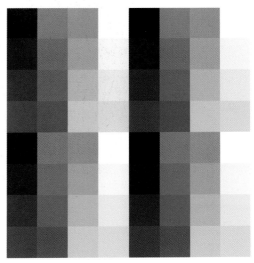

옆으로 돌리는 경우, 반복 횟수를 네 번으로
제한하는 것은 거의 의미가 없다. 회전과 반사를
하는 경우 새로운 단위, 복합적인 단위가 생성된다.
단순히 추가되는 것을 넘어 하나의 전체가 형성되고
이것의 크기는 부분의 합보다 더 크다.

두 번째로, 더 넓은 영역에서의 통합을 통해
군집들로 이뤄진 군집이 구성된다.
이는 사례 c1-c3에서
16개 요소로 이뤄진 군집 b1이
전체적으로 네 번 복제된다는 뜻이다.
네 번의 복제는 대칭의 작용으로 통합되어
새로운 전체를 형성한다.
새로운 영역의 크기는 8×8 단위다.

이 영역을 결과로 받아들이는 대신
새로운 출발점으로 삼을 수 있다.
16개 요소로 이뤄진 4개의 군집을
서로 접하게 배치하는 대신
군집을 분할하여 영역 전체에
64개 요소를 임의로 분산할 수 있다.

c4: 우연의 법칙을 따르는 경우

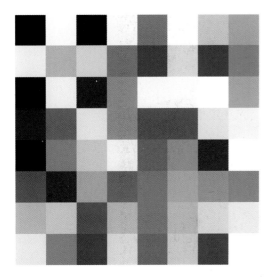

c5: 동일한 요소를 가진 군집에 따라 배치하고 교차하기

c6: 교대로 반전되는 연쇄.
흰색에서 검은색, 흰색으로 번갈아 가며
더 큰 영역에서 나선형으로 배열된다.

c7: 임의의 행위에 따라 군집을 형성,
즉 명백한 규칙도 따르지 않고
의도적 무작위성도 따르지 않는다.
말하자면 '감각적으로' 구성하는 것이다.

사례 c1-c7은
자기충족적인 군집이 아니다.
자기충족성은 복제된 군집보다
단순한 2차원적 군집에서 더 흔히 볼 수 있다.
이는 원칙이 지닌 가능성을 보여준다.
그 가능성은 수가 유한하며
그만큼 셀 수 없이 많기도 하다.
여기에서도 전체적 조망을 얻을 수 있다.

군집을 보는 사람이 어떤 방식으로 접근하는지에 따라
데이터로 이뤄진 체계를 더 상세하게 규정할 수 있다.
더 고차원적인 규칙을 따르는 군집 사이에 저차원적
군집의 규칙을 체계적으로 배치할 수 있을지 모른다.

각각의 군집을
더 규칙적이거나 덜 규칙적인
순열에 따라 변경할 수도 있다.

반사 형태의 군집 c1은 c8 군집의 '네거티브'처럼 보인다.

c8을 이루는 요소의 순서를 거꾸로 뒤집은 것이다.

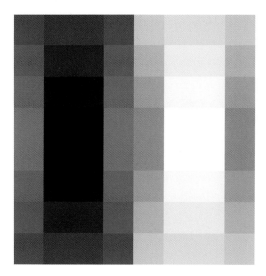

c9: c1의 오른쪽에서 수직 방향의
두 열을 가져와 왼쪽에 붙였다.

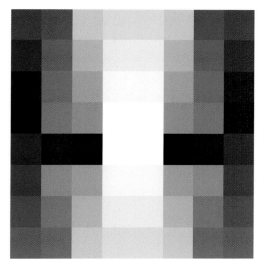

c10: 다시 c1을 기반으로 하되
흰색 영역 안에 있는 중심점을 한 요소만큼
아래로 이동했다. 이로써
다른 모든 요소의 위치가 바뀐다.
c1의 대칭적 배치에서
수평 방향의 대칭축이 사라진다.
수직축은 유지된다.

동일한 작업이
다른 군집에서는 어떤 결과를 낳는지
살펴보는 것 역시 흥미롭다.
무작위로 감긴 16개 요소의 선으로
이뤄진 군집들은
두 번 반사하게 되면
최적의 질서를 획득하게 된다.
말하자면, 이들은 대칭적 관계의
최대치를 얻게 된다.

c 11: b 2를 반사한 것

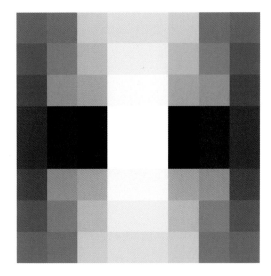

c 12: b 3을 반사한 것

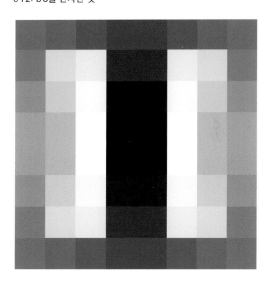

c 13: b 4를 반사한 것

c 14: b 5를 반사한 것

사례 c10은 c1에서 순열을 통해 획득한
하나의 축을 기준 삼아 양쪽으로 반사한 것이다.
단일한 축을 중심으로 한 이와 같은 대칭 형태를
가장 기초적인 원칙에서 이뤄낼 수도 있다.

c15: 모든 요소를 반으로 나눈다.
임의로 선을 감아 들어간 뒤 반대쪽에 반사한다.

c16: c15의 순열

c17: 대각선을 기준으로 반사

c18: 나선형을 반사한 것

사례 c15-c18은 감기coiling와 반사reflecting라는
두 작업을 조합한 것이다.

아래는 감기의 사례인데, 더 정확하게 설명하자면
나선을 회전시키는 데
나선끼리 인접하는 것이 아니라
나선 안에 나선이 존재한다.
여기에서 세 번째 작용인
상호침투interpenetration가 이뤄진다.

c19: 2개의 나선을 180도로 반전한 형태

c20: c19와 동일하지만 두 번째 나선의
구성 요소를 반대 순서로 배열

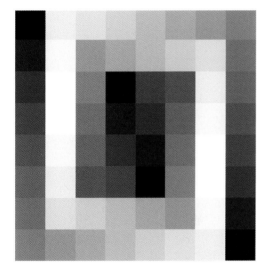

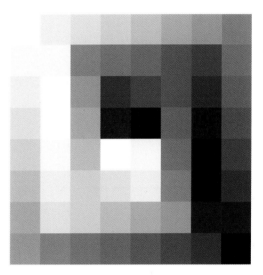

c21: 4개의 나선이 90도 각도로 상호침투하는 형태

c22: c21과 동일하지만
(77쪽의) a10을 선으로 활용한다.
이 형상은 가운데가 투명하게 보인다.
a10에 대한 상호침투가 강화된 형태다.

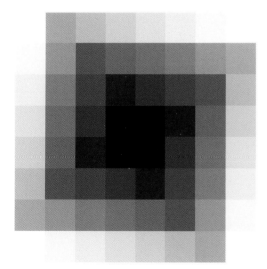

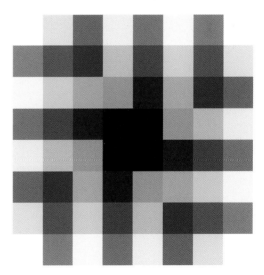

반복되는 요소로 이뤄진 군집은
다양한 요소들의 관계에
동일한 요소 간의 관계가 덧붙여진다는 점이다.

이러한 관계는 그저
자동적인 결과로 받아들여지지 않고
새로운 군집을 만들기 위한
토대로 쓰인다.

총 64개의 요소가 서로 비슷한 4개의 요소로 이뤄진
16개의 군집으로 구성된다. 여기에서 이뤄지는
작업은 요소를 서로 끼워 넣는 것이다.

요소가 배열된 방식과 이것이 안겨주는
공간적 투명성의 느낌(c22를 참조)에 따라
이러한 형태의 군집을
상호침투라고 부르도록 하자.

c23: 상호침투와 회전이 절반으로 나뉨

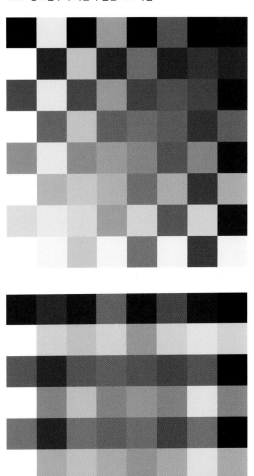

c24: 회색 중심부에서 이어지는 상호침투와 회전

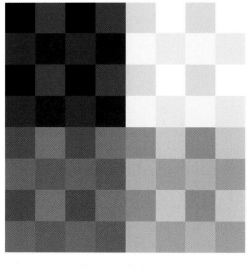

c25: c24와 동일한 구성이되 흑백의 중심부를
시작점으로 삼은 순열로 배치

c26: 채도 차이가 나는 영역의 군집을 상호침투한 형태*

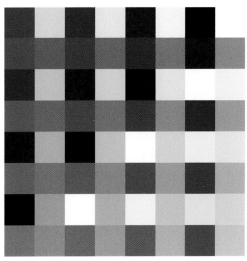

요소의 반복을 통해 군집을 확장할 수도 있다.

아래 예제의 복제 계수replication factor는 4이다.
숫자 4는 x가지의 여러 사례 가운데 특수한 경우다.
이에 관해서는 c3을 참조하라. 그러나
이러한 구성으로부터 무한한 길이나 면적의
영역을 생성할 수 있다.

한정된 영역 안에서 확장할 수 있는 두 번째 가능성은
요소를 반복하는 대신 원래 존재하는 구조를 다듬는 것이다.
즉, 검은색과 흰색의 양 극단 사이에 더 많은
크기가 더 작은 그러데이션을 활용하면 된다.

16개 요소 대신 28개의 요소로 이뤄진 기본 구조를 통해
c23과 유사한 상호침투를 만들어냈다.

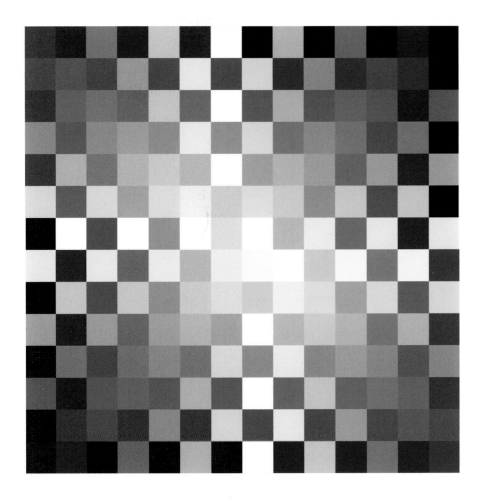

각각의 배열은 자유로운 선택과
미리 정해진 결과의 조합,
즉 우연과 질서의 조합이다.

각각의 배열 순서는 가능한 모든 군집 가운데 하나로,
최대한 다양하고 자기충족적일 것을 기준 삼아
조합하여 이뤄진다. 더 복잡한 원리를 채택할수록
도출되는 구성은 더 흔한 모습을 띤다.
형태도 마찬가지다.

우연은 다른 문제다.
우연은 다양한 방법으로 활용할 수 있다.
주사위를 던지고, 제비를 뽑고, 룰렛을 돌리고,
전화 번호부를 쓰고, 100년 단위의 달력을 쓰고,
눈 먼 자의 도움을 받거나 원숭이의 변덕에 기댄다면
항상 결과가 다르겠지만, 그럼에도 결과를 거의
구별할 수 없을 것이다. 우리는 개별적인 1,000가지
배열의 순서를 인지할 수 있지만, 우연적 배열
열 가지를 두고 그 차이를 식별하기란 쉽지 않다.

c 27: 체스판과 같은 형태의 상호침투

c 28: 밝은 색으로 이뤄진 절반에서 질서를 제거하고 무작위로 배치

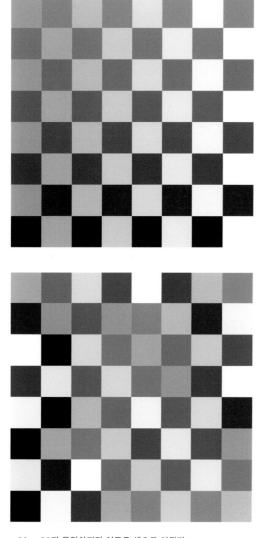

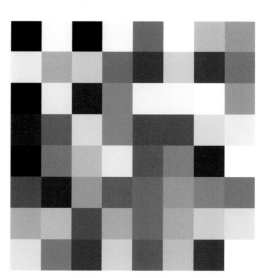

c 29: c 28과 동일하지만 어두운 색으로 이뤄진
절반을 무작위로 구성한 형태.
모든 요소가 원래의 위치를 벗어났다.
그러나 둘로 나뉘었다는 점은 변하지 않았다.
이것이 바로 질서의 기준이며
그 효과가 유지된다.

c 4: c 29의 최종 기준 역시 폐기한 형태.
모든 요소를 무작위로 뒤섞는다.

c 27의 상호침투는 특히 높은 수준의 질서를 포함한다.
c 4에서는 이러한 질서가 연속적으로 줄어든다.
예를 들어, 우연적 요소가 더 중요해질수록
질서는 줄어들게 된다.

이러한 사례는 (거의) 마음대로 수를 늘릴 수 있다. 하지만 프로그래밍의 요점이란 개별 문제에 대한 해결책을 찾는 것이므로, 주어진 프로그램에 대한 모든 해결책을 개별적으로 제시하는 건 무의미하다.

오직 단순한 구조에서 얻을 수 있는 무수한 변형을 보여주는 것이 프로그래밍의 목적이다. 프로그램의 프로그램을 보여주는 것. 재료로부터 디자인으로의 발전을 보여주는 것이다.

다시 한번, 여기에서 제시한 사례들은 선형적 구조를 바탕으로 하며, 같은 크기의 요소 16개, 흰색에서 검은색까지 간격이 동일한 그러데이션에 기반한다. 구조를 변경하되 요소는 바꾸지 않았다.
a 연속되는 직선 그 자체에서
b 2차원적 질서를 선형적으로 교체하고
c 반복함으로써 구조를 바꿨다.

요소 또한 변경할 수 있다. 16개의 요소 대신 x개의 요소를 쓰거나 동일한 크기 대신 크기가 다른 요소, 음영이 동일한 그러데이션이 아닌 불균질한 그러데이션, 흑백 대신 다양한 색을 쓸 수 있다.

모든 가능성을 한 번에 고려할 수는 없고
(거의 불가능하며) 일부만 고려할 수 있다.

따라서 모든 구성 요소를 유지하되 색상만 바꾼다고 해보자.
그렇다면 어떤 변이가 가능한가?

흑백으로 이뤄진 계열은 더 큰 구조의 일부인 특수한 사례다. 이는 색상 입방체에서 정확한 위치를 점유한다. 즉, 인식할 수 있는 모든 색의 복합적 질서 안에서 정확한 위치를 차지한다는 말이다.

색상 입방체는 다음과 같이 특수한 경우를 포함한다.

- 순색pure color으로 이뤄진 색조의 원에 속한
 닫힌 1차원의 색상 계열
- 검은색이나 흰색을 향해 이어지는 순색으로
 이뤄진 열린 1차원의 색상 계열
- 검은색이나 흰색에서부터 좌표를 따라 만들어진
 모든 혼합색으로 이뤄진 닫힌 2차원의 색상 계열

- 그럼에도 개별적 구조가 적을수록 더 높은 차원의 질서를
 보여준다. 서로 관련된 모든 계열과 표면, 요소가 여기에 포함된다.

예를 들어
색조로 이뤄진 원의 절반, 하나의 색에서 보색으로 이어지는 열린 색상 계열. 또는 색조로 구성된 원의 3분의 1, 4분의 1 등이다.

혹은
하나의 색상에서 보색으로 이어지는 경로는 다양하다.
가장 균일한 경로는 다음과 같다.
색조로 이뤄진 원의 둘레를 따라가는 것으로
그 중 가장 짧은 경로는 회색을 통과한다.
그러나 여러 경로 가운데 어떤 경로를 꼭 따라갈 필요는 없다.
따라서 빨간색, 회색, 초록색과 같은 고정된 지점을
사인 곡선으로 연결할 수 있다.

다시 말해
빨간색에서 출발해 회색으로 이동할 수도 있고, 이때 둘을 바로 잇는 경로가 아니라 빨간색-노란색을 사분면으로 나눈 경로를 따를 수도 있다.
연속되는 각각의 음영은 회색에 가까워질 뿐만 아니라 노란색으로 변하기도 한다.
그러나 노란색과 회색은 하나로 수렴한다.
원의 반대편에서는 같은 움직임이 녹색으로 수렴한다.
이에 대해서는 91쪽을 참조하라.

또는
동일한 경로를 따르되 색상을 한 가지
혹은 그 이상의 음영으로 대체할 수도 있다.
92쪽과 93쪽을 참조하라.

더 나아가
디자인이 프로그래밍이라면
소재는 디자인의 토대다.
즉, 색상, 비율, 치수 등 소재에 대한
정확한 지식이 필요하다.
다른 매개변수는 무엇이 있을까?
그 구성 요소는 무엇일까?

발견은 디자인의 일부다.
한 가지만 더 이야기해 보자.
질감,
이를테면 소재의 외형적 특성, 표면이다.

색상 효과에 기반한
동일한 프로그램이
질감 효과를 기반으로 이뤄질 수도 있다.
색상의 그러데이션 대신
빛의 반사에서 유래하는 것이다.
이에 관해서는 94쪽과 95쪽을 참조하라.

이렇게
계속
이어질 수 있다.

그렇다면 디자이너는
소재에서 형태를 향해 나아가는 걸까?
어쩌면, 형태에서 예술로 가는 걸까?
그 문턱은 어디에 있는 걸까?

나는 답을 모른다. (알고 싶지 않다.)

내가 그린 그림이 예술이 아니라면
나는 그로 인해 불행하게 될 터이다.
(내 신념에 대가를 치르는 것일 테다.)

64개 요소로 이뤄진 c-구조.
나는 (내가 정한 바에 따라) 그것을 그림이라고 선언했다.
여기에 '카로carro 64°'라는 제목을 붙였다.

〈카로 64〉
흑색-백색
1956-61

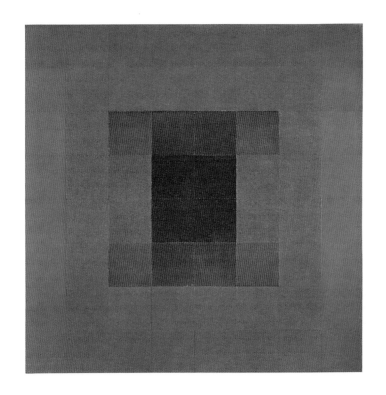

〈카로 64〉
적색-회색-녹색
1956-61

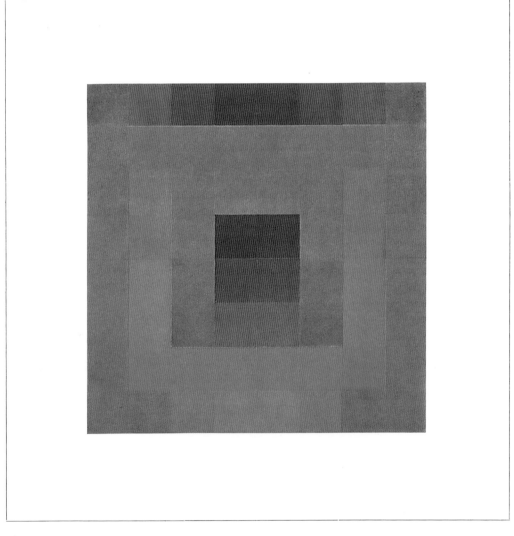

⟨카로 64⟩
적색-회색-녹색
1956-61

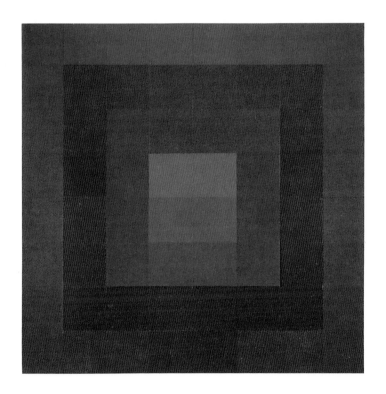

〈카로 64〉
적색-회색-청색
1962

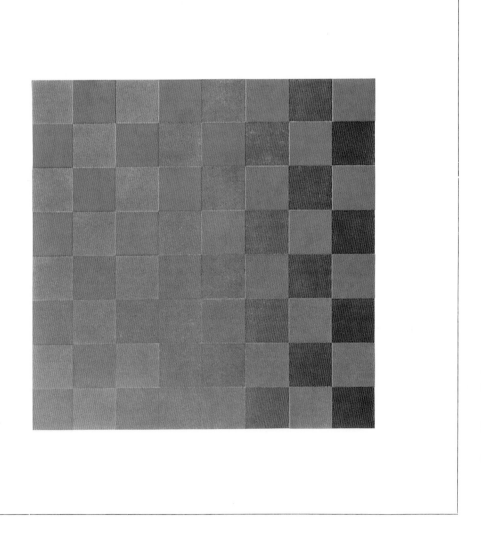

⟨카로 64⟩
적색-회색-녹색
1956-61

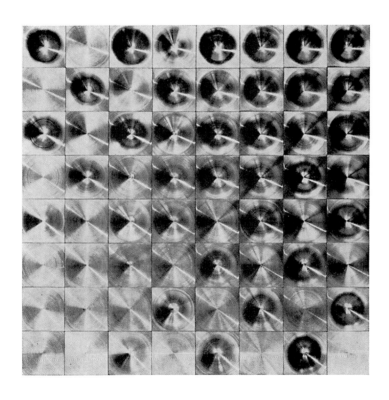

〈카로 64〉
금속 연마
1962

(알림)

나는 ‹카로 64›가 그림이라고 선언했다.
이 말은 무슨 뜻일까?
어떤 형태에도 구속되지 않지만
셀 수 없이 많은 배열로 이뤄진 그림은
과연 무엇인가?
그것의 원본은 어떤 모습일까?

그것은 이런 모습이다.
정확하게 만든 육면체 64개의 측면에
1에서 16까지 번호를 매기고
액자에 넣은 뒤 벽에 걸어 두었다.

배열은 곧 관람자가 만들어가는 것이다.
그 어떤 것도 원본이 아니다.
관람자 가운데 누군가가 어떠한 배열을
이미 발견했기 때문이다.

하지만 ‹카로 64›는 여러 관람자가 발견하게 될 배열보다
더 많은 독창적인 배열을 저장하고 있다. 따라서
‹카로 64›에서 독창적인 점은 개별 작품으로서의 그림이 아니라
작품에 내포된 개념이다. 그런 이유로, 1962년 가을
노란색-회색-파란색 계열의 작품 120점이 탄생했다. 이는
원본을 다시 제작한 결과물인 동시에 사회적인 예술에 대한 실험의
결과물이었다. 관람자는 작품의 동반자로 포함될 뿐만 아니라
그림을 구입할 수 있는 위치에까지 서게 된다.

추후 공지가 있을 때까지, 그림의 가격은 395독일마르크DM다.
(1963년 가을) 현재 독일연방공화국 엡하우젠EbHausen 7273번지에
자리한 크리스티안 홀츠앺펠Christian Holzäpfel 갤러리에 아직 35점이
남아 있다. 서독 쾰른의 리하르츠스트라세Richartzstrasse 10번지에 있는
갤러리 데어 슈피겔Gallery Der Spiegel에서도 구매할 수 있다.
구매를 희망하는 사람은 안내장을 받아볼 수 있다.

더하는 글

일러두기

1 카를 게르스트너의 『디자이닝 프로그램스』는 1963년 아르투어 니글리에서 처음
 독일어판으로 출간되었고, 이듬해인 1964년에 영어판이 출간되었다. 출간 당시
 혁신적이었던 이 책의 초판 번역본은 1965년 미국판, 1966년 일본어판, 1968년 영문판
 2판, 1976년 스페인어판 등 여러 나라에서 출간되었다. 하랄트 가이즐러와 요나스 팝스트의
 제안으로 2007년 스위스의 라르스 뮐러 출판사는 다시 새로운 표지와 서체를 적용한
 개정 증보판을 출간한다. 초판을 거스르는 디자인 레이아웃임에도 2013년 절판될 때까지
 영문판은 많이 팔렸다고 한다. 2019년 라르스 뮐러는 '출판의 20세기' 시리즈를 통해
 1964년 영문판을 복간한 팩시밀리 버전을 선보였다. 2017년 칼 게르스트너가 세상을
 떠나기 전, 대폭 개정한 것을 하랄트 가이즐러가 2020년에 디지털 버전으로 공개했다.
 60년이 지난 2024년에서야 출간된 한국어판은 2019년 라르스 뮐러의 팩시밀리 버전을
 우리말로 옮긴 것이다. 한국어판에서는 당시 독일어를 영어로 옮기는, 즉 중역 과정에서
 생길 수 있는 오류나 오해를 줄이기 위해 1963년 독일어판을 참고했다.
2 중요한 책이나 전시, 작품 이름의 원어 병기는 영어가 아닌 독일어판 기준으로 넣었다.
3 본문에서 당시 상황이나 추가 설명이 필요한 부분은 주석(•)을 추가했다.

카를 게르스트너의 『디자이닝 프로그램스』에 관하여

라르스 뮐러(디자이너, 라르스 뮐러 출판사 발행인)

카를 게르스트너와 진보의 역학 관계

제2차 세계 대전 이후 유럽은 격변의 상태에 놓였다. 1940년대 후반과 1950년대 초, 카를 게르스트너Karl Gerstner(1930-2017)를 비롯해 그와 같은 세대에 속한 디자이너들은 상업적 의뢰로 진행되는 시각 커뮤니케이션 등의 응용 그래픽 아트를 순수 미술과 밀접하게 관련 짓는 당시 업계의 환경을 배경으로 성장했다. 그들은 탐구적이고 실험적인 예술을 실용적으로 실천한 것이 그래픽 디자인이라고 이해했다. 당시 스위스의 지배적 경향은 구체미술과 디자인이었다. 막스 빌Max Bill(1908-1994)과 리하르트 파울 로제Richard Paul Lohse(1902-1988)가 이러한 경향을 이끌었는데, 두 사람 모두 예술가와 디자이너라는 직업을 규정하는 데 결정적인 영향을 미쳤다. 막스 빌은 이후 바우하우스Bauhaus에 들어갔는데, 그는 그에 걸맞게 바우하우스의 신조를 마음에 새기며 자신을 항상 건축가이자 디자이너, 예술가라고 소개했다. 리하르트 파울 로제 역시 자신이 그래픽 디자인과 미술을 대등하게 추구한다고 여겼다. 두 사람은 자신의 작업을 통해 구체미술의 이미지를 형성했고, 미술 작가로 국제적 명성을 얻었다.

막스 빌, 리하르트 파울 로제를 비롯한 많은 디자이너는 상업 디자인 작업으로 생계를 유지했지만, 이와 동시에 순수 미술을 통해서도 적절한 수입을 올리고자 애썼다. 이들 창작자의 가슴 속에선 2개의 심장이 뛰었다. 그들은 이런 창조적 기술을 실용적으로 적용하면서도 독자적인 예술 작업을 추구하는 것이 현실적으로 가능하고 해볼 만한 가치 있는 일로 여겼다. 몇몇 선도적 기업은 제2차 세계 대전 이후의 변화와 낙관주의의 정신을 효과적인 비주얼로 표현하기 위해 새로운 세대의 디자이너를 고용, 제품과 커뮤니케이션의 외양을 빚어내기 시작했다. 카를 게르스트너는 이러한 기회를 활용한 디자이너 가운데 한 사람이었다.

빠르게 이뤄낸 성숙한 경력

카를 게르스트너(이하 KG)의 열정과 추진력은 그리 특이한 모습이 아니었다. 그러나 그에게 주어진 상황은 이례적인 것이었다. 사실상 전쟁의 피해를 거의 입지 않은 스위스에서 태어난 KG. 열다섯 살 소년이었던 그는 최소한의 의무 교육과 (이후 바젤 디자인대학Schule für Gestaltung으로 개편된) 바젤공예예술학교Gewerbeschule Basel에서 1학년 기초 과정만 이수한 뒤 그래픽 디자이너의 길을 걷기 시작한다. 정규 교육을 마치지 않은 KG는 부족한 점을 채우기 위해 스스로 배우고, 짧은 기간 동안이지만 가장 뛰어난 이들과 함께 훈련하면서 작업했다. 그와 함께 작업했던 에밀 루더Emil Ruder(1914-1970), 아르민 호프만Armin Hoffmann(1920-2020), 한스 핀슬러Hans Finsler(1981-1972) 모두 젊은 KG의 재능을 곧잘 알아차렸다.

KG는 자신이 속한 세대 전체를 대변했다. 즉 과거에 무슨 일이 일어났는지 이해하면서도 지금 여기에서 무슨 일이 벌어지는지 알고 싶어 했던 젊은이들의 지식에 대한 갈망을 온몸으로 보여주었다. 그는 운이 좋았다. 존경받는 성공적인 그래픽 디자이너이자 동시에 아르민 호프만과 막스 슈미트Max Schmid(1921-2000)를 고용했던 프리츠 뷔흘러Fritz Bühler(1909-1963)의 스튜디오에서 견습생으로 일했다. 막스 슈미트는 훗날 전설로 남을 제약회사 가이기Geigy의 광고 부서 설립을 위해 1949년 뷔흘러 스튜디오를 떠났고, 이때 자신의 제자 격인 KG를 데리고 갔다. KG는 가자마자 뛰어난 디자인을 선보였고, 더불어 방대한 지식을 축적하면서 예술의 가장 눈에 띄는 흐름을 정확하게 판단하는 직감을 쌓았다. 그는 특히 구체미술을 분석하는 데 전념했는데 자신의 저서 『차가운 예술?Kalte Kunste?』 서문에서 구체미술을 다음과 같이 설명했다. (구체미술은) "상대적으로 널리 알려지지 않은 회화로, 이 때문에 이해하기 어렵고 쉽사리 편견을 품을 수 있다."

KG가 쓴 첫 번째 책 『차가운 예술?』은 1957년에 출간되었다. 소책자 형태의 독일어로만 소량 인쇄된 이 책은 이후 새로운 시대를 열었다고 여겨졌다. 제2판은 1963년에 출간되었다. 여기에서 KG는 세잔에서 몬드리안, 이후 1950년대까지 미술의 경로를 이해하기 쉬운 언어로 설명하고, 구체미술의 대표 작가 4인*의 작품에 숨겨진 수학적, 구축적 개념에 대해 최초로 심층적으로 분석하고 설명한다. 이로써 그는 책의 제목이 자아내는, 구체미술이라는 이성적 예술이 지닌 '차가움'을 제거한다. 이러한 노력에 마르쿠스 쿠터Markus Kutter(1925-2005)가 편집자로 함께했고, 스위스의 새로운 그래픽 디자인을 열정적으로 지지하고 다양한 실험적인 프로젝트를 기획출간한 출판사 아르투어 니글리Arthur Niggli가 동참했다. KG는 이 시기에 독자적으로 작품 활동에 전념하는 한편 동세대 다른 예술가와도 친분을 쌓으며, 『차가운 예술?』에서 그들 중 몇몇을 소개했다.

이후 1963년에 출간될 KG의 저서 『디자이닝 프로그램스Programme entwerfen』를 보면, 그가 어떻게 일찍이 성숙함과 고도의 자기 인식을 달성했는지 알 수 있다. 스물일곱 살의 나이에 이미 체계적 사고방식을 갖추게 된 그는 『차가운 예술?』을 통해 자신의 주요 관심 분야를 규정했다. KG의 작업과 세계관은 분석적 사고와 체계적인 이해에 큰 영향을 받아 형성되었고, 그는 평생 이러한 구성에서 벗어나지 않았다. 그는 항상 예술과 과학을 가까이하려 애썼고, 해당 분야의 주요 인물들과 친분을 쌓기 위해 노력했다.

상생의 파트너십

KG는 1953년 제약회사 가이기의 광고 부서에서 저널리스트 마르쿠스 쿠터를 만났다. 오늘날 아트 디렉터의 원형이라 할 수 있는 막스 슈미트는 당시 젊은 인재로 팀을 꾸려 전에 없던 독창성과 퀄리티를 갖춘 기업의 비주얼 아이덴티티를 만들어냈다. KG는 쿠터의 출판 프로젝트를 위해 이상적인 비주얼 형태를 고안했고, 쿠터는 그 대가로 KG에게 자신이 가진 언어적 재능을 제공했다. 그 예로 아르투어 니글리가 『차가운 예술?』과 동시에 출간한 소설 『유럽으로 가는 배Schiff nach Europa』가 있다. 이 책 마지막 장에 써 있는 바와 같이, KG는 텍스트를 "시각적으로 구성"하기 위해 대담하고 실험적인 타이포그래피를 사용했다. 이러한 상생의 관계는 1959년 게르스트너+쿠터 광고 에이전시의 설립으로 이어졌다. 같은 해 아르투어 니글리에서는 『새로운 그래픽 아트die neue Graphik / the new graphic art / le nouvel art graphique』가 출간되었는데, 이 책에서 KG와 쿠터는 20세기 초부터 출간 당시까지 그래픽 디자인과 광고 디자인의 역사와 발전을 잘 정리해 보여준다. 책의 네 번째 장 「미래」에서는 거액의 광고 수수료를 받는 자신들의 기업 서비스를 홍보한다. 글과 함께 실린 일러스트레이션에서는 KG가 만든 디자인을 비롯해 복잡한 개념을 시각적으로 구현한 뛰어난 디자인의 사례를 보여준다. 책등에는 두 저자가 운영하는 광고 에이전시의 로고가 찍혀 있다. 책의 독일어 제목이 1958년 창간된 잡지 «새로운 그래픽 디자인Neue Grafik / New Graphic Design / Graphisme actuel»과 비슷한 것은 결코 우연이 아니다.

KG와 쿠터 두 사람의 광고 에이전시는 광고 수주량과 규모를 점차 늘려갔다. 1962년에는 파울 그레딩거Paul Gredinger(1927-2013)가 합류했고, 1963년에는 GGK(Gerstner Gredinger Kutter, 게르스트너 그레딩거 쿠터) 광고 에이전시를 설립하며 유럽에서 가장 큰 성공을 거둔 광고 에이전시가 될 토대를 마련했다. 이들은 대규모 다국적 기업과 브랜드의 니즈를 파악하며, 미국 디자이너들이

적용한 방법을 면밀히 연구했다. IBM, 폭스바겐Volkswagen, 스위스 항공Swissair 등을 위해 광고 캠페인을 제작했고, GGK는 대담한 언어와 이미지를 사용해 단연 돋보이는 완벽한 디자인을 선보였다.

미술과 그래픽 디자인

KG와 쿠터는 『새로운 그래픽 아트』 서문에서 '상업적 그래픽 디자인은 예술인가?Is Commercial Graphic Design Art?'라는 제목으로 당대 상황에 적절한 질문을 던지고, 인상적인 이미지들을 선택해 보여줌으로써 질문에 '그렇다'고 답한다. 그러나 이들은 순수 미술과 응용 미술 종사자들이 구사할 수 있는 예술적 자유의 차이점을 지적하며, 잘 만든 포스터에서 텍스트를 뺀다고 좋은 미술 작품이 되는 것이 아니듯 좋은 미술 작품에 텍스트만 덧붙인다고 좋은 포스터가 되지 않는다는 것을 설명한다. 미술 작업과 전혀 다른 형식적 표현을 그래픽 디자인 작업에 능숙하게 구사하는 KG야말로 이런 점을 잘 이해했다.

KG는 광고 에이전시에서의 업무는 물론 미술과 저널리즘에 대한 열정을 착실히 추구했다. KG가 확장적 관점으로 쓴 에세이 「통합적 타이포그래피Integrale Typografie」가 «튀포그라피셰 모나츠블래터Typographische Monatsblätter»(이하 TM) 1959년 여름호에 실렸다. TM은 에밀 루더가 목소리를 높인 잡지였는데, 루더는 1950년대 초부터 이 잡지에 타이포그래피에 많은 영향을 미친 여러 논고를 발표했다. 루더와 KG 두 사람 모두 문자와 단어 유희를 즐긴다는 점에서 비슷했다. KG는 TM에 기고한 「통합적 타이포그래피」를 통해 막스 빌이 1946년 잡지 «그라피셰 미타일룽엔Graphische Mitteilungen»에서 '기능적 타이포그래피functional typography'라는 용어를 창안한 에세이를 검토한다. KG는 자신의 글에서 이를 밝히지 않았지만, 사실 막스 빌이 쓴 에세이는 얀 치홀트Jan Tschichold(1902-1974)가 1920년대에 자신이 창안한 '기초 타이포그래피elementary typography'에 거리를 두고 그 유효성이 지속되는지 의문을 제기한 글에 응답하는 내용이었다. KG는 '통합적 타이포그래피integral typography'를 통해 자신의 작업을 막스 빌, 얀 치홀트의 역사적 개념과 구분하고, 디자이너를 위한 새로운 자유를 주장한다. 그러나 이러한 자유를 활용하려면 디자이너가 디자인할 대상의 내용과 언어에 대한 철저한 이해를 바탕으로 전체적holistic이고도 통합적integral인 디자인 방안을 고안할 수 있어야만 한다. KG는 GGK 광고 에이전시에서 그가 직접 진행한 뛰어난 사례를 비롯해 글 내용에 딱 맞는 예시를 더해 제시했다.

1950년대 KG는 스위스 화가이자 그래픽 디자이너였던 마르셀 비스Marcel Wyss(1930-2012)의 의뢰로 당시 젊은 예술가들이 창간한 «슈피랄레spirale»(베른, 1953-1964)에 정기적으로 글을 기고했다. «슈피랄레» 1960년 제8호에는 KG의 에세이 「오늘날 이미지를 만드는 것은 무엇을 의미하는가Bilder-machen heute」가 수록되었다. 이 글에서 KG는 예술이 민주화되어야 하며, 새로운 예술 형식은 예술가와 관객의 참여와 상호 작용을 지향해야 한다는 확신을 밝힌다. 이 글에서는 KG의 작품 〈카로carro 64〉를 상세히 설명하며, 이 작품에 쓰인 프로그램적 이미지 구성을 묘사한다. 또한 «슈피랄레» 1955년 제5호에서는 참여를 바탕으로 한 작품 가운데 하나를 묘사했고, 1968년 제6/7호에선 「차가운 예술?」에서 이미 소개한 리하르트 파울 로제의 작품 〈수평 분할horizontale teilungen〉(1949/53)을 분석했다. 로제의 개념은 KG처럼 고도로 프로그램적이며 연속적으로 이뤄졌다. 두 작가는 서로를 존중하며

거리를 지켰지만, 아트 캠페인을 진행할 때는 하나가 되었다. 예컨대 1961년 KG는 스위스 공공 장소에 홍보 포스터를 설치하는 선두 업체인 APG(Allgemeine Plakatgesellschaft)와 함께 예술 민주화 캠페인을 진행했다. KG, 마르셀 비스와 더불어 막스 빌, 리하르트 파울 로제, 카밀 그라에저Camille Graeser(1892-1980), 페레나 뢰벤스베르크Verena Loewensberg(1912-1986) 등 구체미술의 대표 작가들이 이 캠페인에 작품의 모티프를 제공했다. 이렇게 제작된 포스터는 별도의 언급 없이 취리히 거리에 전시되면서 상당한 관심을 끌었다.

GGK 광고 에이전시가 점차 더 큰 성공을 거두고 국제적 명성을 드높이면서, 1960년대 KG는 주로 사업에 전념했다. 그러나 산세리프 활자꼴의 어머니 격인 악치덴츠 그로테스크Akzidenz Grotesk; Berthold sans-serif를 수정함으로써 가장 최근에 일어난 타이포그래피 발전에 발맞추면서도 그 특성을 유지하는 등 회사 밖 큰 프로젝트를 맡는 데 여전히 시간을 할애했다. 그는 악치덴츠 그로테스크를 포괄적으로 점검한 뒤 누락되어 있던 이탤릭체를 추가했으며, 우리에게 익숙한 유니베르Univers 활자체의 체계처럼 분류를 조정했다. KG는 『디자이닝 프로그램스』가 출간되기 직전인 1963년 6월 슈투트가르트에서 나온 잡지 《드룩슈피겔Druckspiegel》에 실린 에세이 「새로운 토대에 선 옛 악치덴츠 그로테스크」에 이 과정을 꼼꼼히 기록했다.

『디자이닝 프로그램스』

'디자이닝 프로그램스'라는 제목은 그 자체로 하나의 프로그램이다. KG는 대개 다양한 순열permutation을 토대로 선택해 쓸 수 있도록 프로그램을 디자인했으며, 항상 이러한 프로그램이 최대한의 일관성을 보장할 것이라는 확신을 품었다.

『디자이닝 프로그램스』 프로젝트 배후에 영리한 출간 전략이 있다고 생각할 수도 있다. KG는 어쨌거나 1963년 당시 스위스 그래픽 예술계에서 유명한 인물이었으니까. 아마도 저명한 작가에게 책이라는 플랫폼을 제공하려는 출판사의 의지 덕분에 이미 다른 지면에 출간된 세 편의 에세이와 앞서 공개된 적 없는 네 번째 에세이 「구조와 움직임Struktur und Bewegung」을 한 권의 새 책으로 만들겠다는 아이디어에 박차를 가하지 않았을까 한다. 책에 실린 마지막 에세이는 죄르지 케페스György Kepes(1906-2001)가 집필을 제안한 글인데, 케페스가 기획한 글 모음집 『시각 + 속성Vision + Value』은 1965년에야 출간되었다.

『디자이닝 프로그램스』에 수록된 모든 에세이는 1959년에서 1963년 사이에 작성되었다. 에세이들은 각기 다른 주제를 다루고 있음에도 저자로서 KG가 보이는 전반적인 일관된 관점을 드러낸다. KG는 항상 디자인에서 다루는 내용을 철저히 이해하고 최대한 개괄에서부터 디자인의 가능성을 염두에 두고 디자인 과정을 시작해야 한다고 보았다. 프리츠 츠비키Fritz Zwicky(1898-1974)가 개발한 '형태론 상자morphological box'를 활용한 체계적 창조 기법이 이러한 목적에 도움이 된다. 파울 그레딩거는 KG가 프리츠 츠비키에 관심을 갖도록 이끌었고, 또한 『디자이닝 프로그램스』의 머리말을 쓰기도 했다.

책의 수록된 네 개의 장에 대한 KG의 '머리글' 또한 도움이 된다. 그는 추상적 형식, 이론적 고려 사항에서부터 구체적인 디자인 작업 분야, 심지어 음악과 건축에 이르기까지 상상할 수 있는 모든 차원과 분야에서 디자인 프로그램이 어떤 모습을 띠는지 독자들에게

소개하고 그 중요성을 설명한다. 이러한 정보를 익힌 KG의 독자들은 머리글에 이어지는 여러 장을 해독할 수 있는 위치에 다다른다. 이는 특히 통합적 타이포그래피 규칙에 따라 텍스트와 도판이 미리 규정된 방식으로 상호 작용하는 디자인 덕분에 가능했다.

KG의 머리글은 '활자체로서의 프로그램Programme als Schrift'으로 이어진다. 「새로운 토대에 선 옛 악치덴츠 그로테스크Die alte Akzidenz-Grotesk auf neuer Basis」는 책에 실린 에세이 가운데 가장 내용이 복잡하며, 해당 주제가 익숙하지 않은 독자라면 내용을 이해하기까지 많은 인내심이 필요하다. 그러나 이런 내용의 텍스트로 책을 시작하는 것이야말로 '단어 애호가word nerd'인 KG가 내릴 수 있는 분명한 선택지다. 문자 언어는 결국 알파벳 글자를 기본으로 하며, 글자는 단어를, 단어는 문장을 이루기에 우리가 언어를 이해하는 데 기본이 된다.

이러한 교육적 의도에 따라 '타이포그래피로서의 프로그램'과 에세이 「통합적 타이포그래피」는 이어진다. 커뮤니케이션의 모든 요소를 통합적 전체로 결합하는 KG의 디자인 접근 방식 개념을 직선적인 구조와 이해하기 쉬운 언어로 설명한다. KG의 글에서는 역사적인 사례 외에도 자신이 진행한 뛰어난 작업들을 예로 들어 설명한다.

세 번째 장인 '이미지로서의 타이포그래피Programm als Bild'와 에세이 「오늘날 이미지를 만드는 것은 무엇을 의미하는가」에서 KG는 미술 분야로 시선을 옮긴다. 그는 직접 진행한 미술 프로젝트를 분석적으로 제시함으로써 프로그램이 최종 해결책을 제시하는 것이 아니라 관람자의 참여를 요구하며, 관람자는 자신의 행위를 통해 프로그램이 지닌 잠재력을 끌어내야 한다는 점을 보여준다. 그 증거로 KG는 자신의 예술 개념 가운데 작품과 관람자의 상호 작용을 요구하는 세 가지 개념을 제시한다.

마지막으로, KG는 '방법론으로서의 프로그램Programm als Methode'에서 「구조와 움직임」이라는 주제를 체계적으로 소개한다. 그가 지적하는 바와 같이, 마지막 장의 디자인은 내용에 대한 설명과 이에 따른 시각적 표현이 빈틈없이 동등하게 이어지기 때문에 통합적 타이포그래피의 조건을 완벽하게 충족한다. 이 장은 분석적으로 구성되었고 통상적인 질서의 원칙에서 시작해 개입의 기회를 안겨주는 복합적 구조로 마무리된다. 이 글에서 KG는 디자인 프로그램이라는 이론의 원리를 디자인 작업의 출발점으로 이해할 수 있도록 가장 설득력 있게 전달한다.

지속적인 관심

오늘날의 관점을 기준 삼아 KG가 『디자이닝 프로그램스』에서 디지털 도구 상자의 원리를 예견했다고 주장하는 것은 지나친 억측일 수 있다. 디지털의 원칙은 개인용 컴퓨터가 일반화되기 훨씬 전부터 이미 수리과학의 기본 전제였다. KG는 인간의 지성이 분명 체계적이고 프로그램적인 사유를 특징으로 한다고 여겼다. 그는 이러한 원칙을 자신의 전문 분야인 그래픽 디자인과 미술에 적용했는데, 이 두 분야는 오랫동안 예술적 천재의 신화를 키우면서 창작자의 재능과 직관, 독창성에 의존해왔다. KG는 산업화 시대의 성취와 20세기 초반의 아방가르드 예술, 무엇보다 그가 지속적으로 매력을 느꼈던 1950년대의 구체-구축미술을 참조한다.

『디자이닝 프로그램스』는 하나의 이론으로 통합할 의도 없이 개별적으로 쓰인 텍스트로 이뤄졌다는 점에서도 인상적이다.

KG는 독단적이지 않은 방식으로 자신만의 사고 방식과 태도를 제시하고, 시대 구분에 따른 참조를 거부한다. 그는 독자에게 자신이 현대적이라고, 심지어 시대를 초월한다고 여기며 스스로의 경험을 토대로 기록하는 새로운 디자인 방법론을 적용해 볼 기회를 안겨준다.

『디자이닝 프로그램스』의 출간 연혁

'Programme entwerfen'이라는 제목으로 출간된 『디자이닝 프로그램스』의 독일어 초판은 1963년 독일 토이펜Teufen에 소재한 아르투어 니글리 출판사가 발행했다. 영문 초판인 『Designing Programmes』는 1964년에 출판되었다. 1965년에는 이를 바탕으로 뉴욕 헤이스팅스 하우스 출판사Hastings House Publishers가 미국판을 냈고, 1966년에는 도쿄 비주쓰출판사美術出版社가 일본판 『デザインプログラム』를 발간했다. 또한 해당 분야 모든 국제 간행물에 『디자이닝 프로그램스』에 대한 논평이 게재되었다.

1968년에는 아르투어 니글리 출판사에서 96쪽에서 112쪽으로 확장한 새로운 독일어판과 영어판을 출간했고, 런던의 알렉 티란티Alec Tiranti 출판사가 또 다른 영어판을 냈다. 이때 출간된 개정판에서는 길이가 더 늘어난 서문 외에도 10쪽에 달하는 예제가 추가되었다. 이를 통해 상업 그래픽으로서의 프로그램, 컴퓨터 그래픽으로서의 프로그램, 움직임으로서의 프로그램, 원의 제곱으로서의 프로그램, (에멧 윌리엄스Emmett Williams의 시를 덧붙인) 문학으로서의 프로그램, (카를하인츠 슈토크하우젠Karlheinz Stockhausen의 작곡을 예시로 한) 음악으로서의 프로그램, 건축으로서의 프로그램, 제작 과정, 도시 계획, 미래를 위한 디자인으로서의 프로그램을 소개했다. 악치덴츠 그로테스크에 관한 에세이도 4쪽이나 추가되었는데, 진보한 서체 악치덴츠 그로테스크를 적용한 텍스트와 더불어 KG의 작품인 ‹카로 64›를 보여주는 예시를 2쪽 추가했다. 아르투어 니글리에서 출간한 판본에서는 독일어와 영어로 쓰인 책자를 부록으로 실어 KG의 1967년 미술 프로젝트 ‹디아곤diagon 312›를 자세히 소개한 한편 그때까지 제작된 KG의 모든 에디션 작품 목록을 역순으로 실었다. 1976년에는 바르셀로나의 출판사 구스타보 기리Gustavo Gili가 스페인어로 개정판 『Diseñar programas』를 출간했다.

1973년 봄, 뉴욕 현대미술관은 『디자이닝 프로그램스』를 기반으로 한 멀티미디어 전시 ‹디자이닝 프로그램스/프로그래밍 디자인: 카를 게르스트너Designing Programs/Programming Designs: An Exhibition of Karl Gerstner›를 개최했다. KG와 함께 활동 초창기부터 화려한 경력을 자랑하던 젊은 디자인 담당 큐레이터 에밀리오 암바즈Emilio Ambasz(1943-)가 이 프로젝트를 추진했다.

문헌학적 신성모독

2007년, 스위스의 내가 운영하는 라르스 뮐러 출판사Lars Müller Publishers에서 '디자이닝 프로그램스'라는 제목을 지키면서 완전히 개정된 판본을 출간했다. 이 프로젝트는 하랄트 가이즐러Harald Geisler와 요나스 팝스트Jonas Pabst의 제안으로 이뤄졌다. 두 사람은 책의 수정과 확장, 내용 보충을 도와주겠다고 제안했다. KG는 이 제안에 흔쾌히 동의했다. 그는 내가 이미 제안했던 초판 복간보다 젊은 디자이너들이 보여준 관심에 더 매력을 느꼈다. 그럼에도 공식적인 복각판으로 알려진 새 판본은 초판과 동일한

레이아웃에 머리글과 핵심적인 네 개의 장으로 구성되었다. 하지만 초판과 그 내용이 확연히 달랐다. 새롭게 디자인한 표지와 악치덴츠 그로테스크를 KG 프리바타KG privata로 다시 작업한 점이 초판을 거스르는 부분이었다. KG 프리바타는 원래 IBM 오리지널IBM original이라는 이름으로 디자인되었으나 IBM에서 사용하지 않은 활자꼴을 변형한 서체다. 이 독특한 서체는 KG가 일생에 걸쳐 공식으로 만든 모든 사양과 규칙을 무시한다. KG 프리바타는 가독성이 떨어지며, 안티쿠아Antiqua를 산세리프로 디자인하겠다는 KG의 계획이 원칙적으로 실패할 수밖에 없는 운명이었음을 증명해줄 뿐이다. 개정판에 KG 프리바타 서체를 쓴 것은 역설적이게도 KG가 악치덴츠 그로테스크에 대한 대대적인 쇄신을 자세히 설명하는 첫 번째 장을 더 주목하게 한다.

1968년판을 기반으로 하되 120쪽으로 늘어난 2007년판에는 리처드 홀리스Richard Hollis(1934-)와 내가 쓴 서문과 작가 앙드레 톰킨스André Thomkins(1930-1985)가 독일어 제목을 활용해 만든 애너그램*을 실었다. 악치덴츠 그로테스크에 관한 에세이에서는 「새로운 시작: IBM 오리지널A new beginning: the IBM original」이라는 14쪽 분량의 새 글을 싣기 위해 10쪽으로 줄였다. 또한 「구조와 움직임」의 레이아웃에서는 다양한 부분을 생략, 변경, 추가했다.

2007년 개정판은 더 이상 일관되지 않은 디자인 레이아웃임에도 2013년 절판될 때까지 수년 동안 순조롭게 판매되었고, 특히 영어판이 많이 팔렸다. 라르스 뮐러 출판사에서 '출판의 20세기XX Century of Print' 시리즈를 통해 발간하는 팩시밀리 에디션(영인본)의 경우, 『디자이닝 프로그램스』를 새로운 에디션으로 만드는 것이 당연한 선택인 듯했다. 출판사 원칙에 따라 역사적 출판물의 팩시밀리 에디션은 대개 초판을 바탕으로 한다. 저자의 원래 의도를 반영하기 때문이다. 따라서 1964년에 출판된 『디자이닝 프로그램스』의 복간본이야말로 모든 세부사항에서 초판과 일치한다.

카를 게르스트너를 향한 존경의 표시

KG는 그의 성격과 작업에서 모두 그 누구보다도 현대적 스위스 디자이너의 모습을 보여준다. 젊고 자신만했던 KG는 변화와 진보의 가능성을 약속한 모든 일에 자신을 내던졌고, 행동에 앞서 사고를 중시했다. 1950년대 중반에는 미술과 그래픽 디자인 작품을 창작해 현대 미술과 디자인 운동의 선구자들을 깜짝 놀라게 했으며 자기가 속한 세대의 사람들에게는 영감을 안겨주었다. 그는 미국식 광고 전략에 급진적이지만 새로운 디자인 방법론을 철저하게 적용한 최초의 인물이었다. GGK에서 함께 일하던 마음 맞는 파트너들과 가장 창조적이고 가장 효과적인 캠페인을 구현했고, 이에 따라 오랜 시간에 걸쳐 여러 광고 예술가의 롤모델이 되기도 했다.

KG는 1950년대라는 시대를 운 좋게 타고나 수혜를 입었다. 하지만 그로부터 반 세기가 지나 예술적 이상주의와 시스템에 순응하는 전문적 작업이 행복하게 공존하는 모습을 그려낼 수 없는 프로그램으로 돌아가는 세상에서, 그는 자신이 일궈낸 성공의 희생자가 되기도 했다. 카를 게르스트너가 그래픽 디자인의 위대한 혁신가이자 20세기 가장 뛰어난 스위스 그래픽 아티스트 가운데 하나로 기억되는 건 바로 이런 이유에서이다. 『디자이닝 프로그램스』는 게르스트너의 유산이다. 카를, 당신에게 경의를 표합니다!

2019년 여름

카를 게르스트너의
다른 스위스 타이포그래피

최성민(서울시립대학교 교수)

제2차 세계 대전 후 스위스에서 개발된 현대 그래픽 디자인, 이른바 '스위스 스타일'을 생각할 때 얼른 떠오르는 이미지가 있다. 넓고 하얀 여백, 극적인 사진과 단순한 기하학적 도형, 커다란 악치덴츠 그로테스크 또는 헬베티카 표제와 작은 유니베르 본문 활자, 행 왼쪽은 맞추고 오른쪽은 흘린 본문, 3-4단 그리드로 제어된 비대칭 레이아웃, 흑백을 기조로 하되 이따금 빨강이 더해지는 색상 팔레트 등이다. 얼마간은 요제프 뮐러브로크만Josef Müller-Brockmann(1914-1996)·한스 노이부르크Hans Neuburg(1904-1983)·리하르트 파울 로제가 공동 창간한 계간지 «노이에 그라피크Neue Grafik»(1958-1965)나 아르민 호프만의『그래픽 디자인 매뉴얼Graphic Design Manual: Principles and Practice』(1965), 에밀 루더의『타이포그래피Typography』(1967) 등 고전적 교과서를 통해 형성된 인상이다.

카를 게르스트너는 이들보다 한두 세대 젊은 축에 속했다. 그러나 활동을 일찍 시작한 그는 성년을 맞기도 전인 1947년에 이미 스위스 현대 디자인의 주요 후원사였던 제약회사 가이기에 디자인을 해주기 시작했고, 스물일곱 살이 된 1957년에는 첫 저서『차가운 예술?』을 써냈다. 1959년에는 저술가이자 카피라이터 마르쿠스 쿠터와 함께 광고 대행사 게르스트너+쿠터Gerstner+Kutter를 설립했고, 1959년 그가 쿠터와 공저한『새로운 그래픽 아트』는 비슷한 제목의 저널과 함께 스위스의 새로운 현대주의를 세계에 알리는 데 이바지했다. 『디자이닝 프로그램스』는 그가 1963년에 써낸 책이다.

국어 사전에서 '프로그램'이라는 외래어를 찾아보면 다음과 같은 풀이가 나온다. "(1) 진행 계획이나 순서 (2) 연극이나 방송 따위의 진행 차례나 진행 목록 (3) 어떤 문제를 해결하기 위하여 그 처리 방법과 순서를 기술하여 컴퓨터에 주어지는 일련의 명령문 집합체." 영어와 독일어 말뜻도 별로 다르지 않다. 이 책에서 '프로그램'은 첫 번째 정의에 가까운 뜻으로 쓰인다. 구체적으로는 변수와 상수의 계획적 순열 조합을 통해 형태와 질서를 생성하는 체계다. 그런

점에서는 세 번째 정의, 즉 컴퓨터에 주어지는 명령문 집합체와도 통하는 면이 있다. 형태를 파생하는 언어적, 수리적 규칙이라는 점에서 게르스트너의 프로그램에는 오늘날 뜨거운 이슈인 디자인 자동화를 예견했다고 말하고 싶은 유혹이 있다. 물론, 드디어 우리 주변에 다가온 AI의 실제 작동 원리는 그처럼 '기계적'인 규칙 기반 접근법과 크게 다르다.

게르스트너의 작업은 체계와 객관성을 중시하는 스위스 현대주의 전통을 바탕으로 했지만, 루더나 뮐러브로크만, 호프만 등에 비해 제한된 형태 어휘나 형식 틀에 얽매이지 않는 특징을 보였다. 그가 디자인한 가이기 제약사 광고를 보자. 자와 컴퍼스로 작도한 그래픽 형상들이 일러스트레이션으로 쓰였는데, 구성주의적이기는 하지만 예컨대 호프만의 기하학적 형상들에 비해 암시적인 '이야기'가 더 풍부하다. 그래픽으로 정돈된 곤충 형상이 상품명 영역을 통과하자 점차 죽어가는 모습이 그려진 네오시드Neocid 해충제 광고(1953)가 한 예다. 주간지 «나치오날 차이퉁National Zeitung» 로고(이 책 10쪽)는 알파벳 대문자 N을 90도 회전하면 대문자 Z가 된다는 단순한 사실에 착안한('무릎을 탁 칠 만한') 발상을 뽐내는데, 이런 점잖은 장난기 역시 엄숙한 정통 스위스 타이포그래피에 비하면 다소 불경스러운 모습이다.

게르스트너는 시스템에 대해서도 융통성 있는 접근법을 취했다. 잡지 «캐피털Capital»을 위해 그가 고안한 방형 58단 그리드(12쪽)는 레이아웃을 획일화하기보다 최소한의 일관성을 유지하는 가운데 상당한 변주와 즉흥적 배열을 허락했다. 당대 재즈를 연상시키는 유연한 시스템이다. (마일스 데이비스Miles Davis의 앨범 «카인드 오브 블루Kind of Blue»는 『새로운 그래픽 아트』와 같은 1959년에 발표되었다.) 그가 디자인한 부와트 아 뮈지크Boîte à Musique(42-43쪽), 베흐 일렉트로닉 센터Bech Electronic Centre 아이덴티티(44-45쪽)에 관해서도 같은 말을 할 수 있다. 모두 1990년대 이후 광범위하게 쓰인 '가변적' 아이덴티티 시스템의 선조 격이다.

베흐 일렉트로닉 센터 로고에서는 구조적 유연성뿐 아니라 색상 중첩을 통한 우연한 효과도 돋보인다. 슈비터Schwitter AG 인쇄소 광고(1957)에는 망점이 크게 확대된 도형들을 통해 원색 잉크를 중첩 인쇄해 다양한 중간색을 얻어 내는 기법이 쓰였는데, 이는 금욕적 흑백 모더니즘에서 벗어나 오히려 1960년대의 사이키델리아를 암시하기까지 한다. 강렬하고 다소 환각적이기까지 한 ·색채는 몇몇 «캐피털» 지면에서도 확인되는 특징이다.˙

이처럼 유연하고 개방적인 게르스트너의 디자인은 스위스의 여러 정통 그래픽 디자이너들과 달리 그가 상업적인 광고 업계에서 활동했다는 사실과도 무관하지 않을 것이다.˙ 그가 1959년 『튀포그라피셰 모나츠블레터』에 써낸 글 「통합적 타이포그래피」에서 얀 치홀트의 과격한 신타이포그래피나 막스 빌의 건조한 기능주의 디자인뿐 아니라 별다른 규칙 없이 자유분방하게, 정확히는 그리드 같은 형식이 아니라 텍스트 자체의 의미에 따라 활자가 배열된 미국 «뉴욕타임스New York Times» 광고(1958, 루이스 실버스타인Louis Silverstein 디자인) 같은 작품도 다룬 것을 보면 미학이나 철학보다 소통과 효과를 중시하는 광고의 경험이 작용했으리라 추측한다.

「통합적 타이포그래피」는 『디자이닝 프로그램스』(35–54쪽)에도 실려 있다. 서두에서 그는 "선구자들과 특정한 사조가 이끌던 시대는 막을 내렸다"고 진단하며 이 글은 "새로운 사조의 타이포그래피적 측면"을 말하지 않는다고 밝힌다. 그러나 역사 분석과 전망, 미술과 문학을 아우르는 야심적 논지나 이를 구체적인 디자인 작품 사례로 뒷받침하는 접근법에서, 「통합적 타이포그래피」는 치홀트의 「기초 타이포그래피elementare typographie」(1925)와 빌의 「타이포그래피에 관해Über Typografie」(1946) 등 역사적인 선언문을 비판적으로 계승한다. 그렇다면 그의 '통합적 타이포그래피'는 어떻게 다른가? 게르스트너는 이렇게 요약한다. "통합적 타이포그래피는 언어와 서체의 결합을 추구하여 새로운 통일성, 보다 높은 차원의 전체를 도출한다. 텍스트와 타이포그래피는 서로 다른 차원에서 이뤄지는 2개의 연속적 과정이라기보다 서로 침투하는 요소와 같다."(52쪽) 즉, 그가 보기에 새로운 시대의 새로운 타이포그래피는 조형적 차원뿐만 아니라 언어적—따라서 개념적—차원을 포함하며, 고립된 별개 물건(포스터, 편지지, 책, 잡지)을 넘어 다양한 물건에 걸쳐 "개별적인 문제와 기능을 통합"(52쪽)해야 한다. 그런 작업의 구체적 사례로 그가 꼽는 작품(42–51쪽)은 사실상 오늘날 '기업 아이덴티티 시스템'이라고 불리는 작업에 해당한다. 이처럼 체계와 작동 원리를 디자인 대상으로 삼았다는 점에서 게르스트너의 타이포그래피는 사물에 집중했던 전 세대 현대주의와 구별된다.

『디자이닝 프로그램스』 전반부가 기본 개념과 글자, 타이포그래피를 다룬다면, 후반부는 이미지와 추상 조형에 집중한다.˙ 게르스트너뿐 아니라 빌, 로제, 카를로 비바렐리Carlo Vivarelli 등 전 세대 스위스 현대 그래픽 디자이너 중에도 미술가를 겸한 인물은 적지 않았다. 책에 소개된 게르스트너의 체계적인 추상 미술은 이들, 특히 로제가 1940년대 중반부터 모듈과 순열 조합을 이용해 개발한 회화 작업과 적지 않은 유사성을 보인다.

게르스트너 이후 스위스에서 순수 미술을 병행하는 그래픽 디자이너는 점차 드물어졌다. 게르스트너는 여러 의미에서 통합을 지향했지만, 실제로 '통합적 타이포그래피'는 이후 아이덴티티 디자인 또는 '브랜딩'이라는 전문 분야로 특화되기 시작했다. '광고'와 '그래픽 디자인'은 사실상 물과 기름 같은 관계가 되고 말았다. 게르스트너처럼 활자체 디자인을 겸하는 그래픽 디자이너도

이제는 상상하기 어렵다(디지털 기술 덕분에 폰트 개발이 훨씬 쉬워진 지금도 드물다).˙ "타이포그래피는 목적을 이루기 위해 쓰인다는 점에서 예술art이 아닌 무언가가 아니라, 바로 그 이유 때문에 예술"(36쪽)이라는 말에 함축된 것처럼, 그는 디자인을 통해 텍스트와 이미지, 내용과 형식, 기능과 예술을 통합하겠다는 야심을 품었다. 이런 꿈이 얼마간은 실현되었는지 모르지만, 그것이 정확히 그가 상상했던 방식과 형태로 실현되었는지는 불확실하다. 마지막 장에서 그는 이렇게 묻는다. "디자이너는 소재에서 형태를 향해 나아가는 걸까? 어쩌면, 형태에서 예술로 가는 걸까? 그 문턱은 어디에 있는 걸까? … 내가 그린 그림이 예술이 아니라면 나는 그로 인해 불행하게 될 터이다."(89쪽)

그러므로 『디자이닝 프로그램스』는 무엇보다 역사적 기록으로서 가치 있는 책이다. 전문적 현대 그래픽 디자인이 태동하던 때에 그들은 무엇을 꿈꾸고 어떤 야심을 품었는가. 무엇을 추구하고 예견했으며, 실제 역사는 그들의 지향이나 전망과 비교해 어떻게 흘러갔는가. 어떤 생각이 어떻게 실현되었고 어떤 생각은 잊혔는가. 원서가 나온 지 60년 만에 번역 출간되었으니, 실천에 당장 적용할 만한 지침으로 쓰기에는 좀 뒤늦게 도착한 셈이다. 그러나 60년이라면, 역사적 맥락에서 원작을 이해하고 이를 바탕으로 현재 우리의 현실을 되돌아보는 데 필요한 비판적 거리가 적당히 확보된 시점이라고 말할 수도 있을 것이다.

오랜 시간이 흘러 우리말로 옮기면서

박재용(옮긴이)

1973년 2월 5일부터 3월 10일까지, 카를 게르스트너는 뉴욕 현대미술관(이하 MoMA)에서 전시를 열었다. 전시 제목은 지금 이 책의 제목과 거의 같은 «designing programs/programming designs»였다. 사족처럼 붙은 'programming designs'는 아마도 '디자이닝 프로그램스'만으로는 의미가 충분히 전달되지 않을까 하는 노파심 때문이지 않았을까 막연히 추측해본다. 당시 MoMA에서 디자인 담당 큐레이터로 게르스트너 전시 기획을 맡은 건축가 에밀리오 암바스Emilio Ambasz는 전시 보도자료를 통해 "디자이닝 프로그램스란 배열을 위한 원칙을 창안하는 것"이라고 설명했다.

카를 게르스트너의 전시는 크게 세 부분으로 이뤄졌다. (1)설명-시각적 문제를 체계적으로 접근하기 위해 하나의 물체에 대한 여덟 가지 관점을 보여주는 슬라이드 프레젠테이션 (2)경험-무한한 교차 배열이 가능한 시퀀스를 활용해 5개의 이미지를 프로그래밍한 결과물을 보여주는 영상 (3)실험-전시장 방문객이 직접 조작할 수 있는 슬라이드 프로젝터 3개로 이뤄진 설치물. 게르스트너는 전시 내용에 "생각 프로그램Think Program"이라는 이름을 붙이기도 했는데, 그는 무작위하고 복잡해 보이는 것에서 일반적인 원리를 찾고 체계를 만들어낼 수 있다는 점을 지속적으로 강조했다.

게르스트너의 MoMA 전시 이후 약 50년이, 『디자이닝 프로그램스』가 독일어와 영어로 출간된 지는 약 60년이 지났다. 단지 미적 감각이나 느낌에 의존하는 것을 벗어나 일반적 원칙을 설정하고 적용하는 디자인이라는 개념은 이젠 너무나도 익숙하다. 디자인 분야에서만이 아니다. 머신러닝을 위시한 인공지능 기술의 발전으로 인간에게는 무작위처럼 보이는 거대 데이터세트를 입력하면 알고리즘의 학습으로 인간이 미처 발견하지 못한 일반적 원칙을 찾아낼 거라는 믿음이 팽배한 상황이다. 요컨대, '생각 프로그램'이란 개념 설명을 위해 MoMA에서 전시가 열릴 만큼 새롭지 않은 것이 되었다.

그렇기 때문에, 이 책을 읽는 동안 우리는 풍부한 상상력을 발휘해야 한다. 영문판 『디자이닝 프로그램스』는 1964년에 발간된 책이다. '프로그램'이란 단어는 그 자체로 낯선 어휘였고, 오늘날 우리에게 익숙한 개인용 컴퓨터는 17여 년 뒤에나 등장할 참이었다. 전 세계가 숨죽여 지켜본 닐 암스트롱의 달 착륙은 게르스트너의 책이 발간되고서 5년 뒤에 일어난 사건이다. 2023년에 발매된 아이폰의 A17 칩에는 암스트롱을 싣고 달로 날아간 아폴로 11호의 항법 컴퓨터보다 3,200배 이상 빠른 연산 장치가 2개 이상 들어가 있다. 말하자면 이 책에서 설명하는 많은 사례와 이미지는 모두 컴퓨터 키보드와 마우스, 스타일러스 등의 디지털 입력 도구가 아닌 펜이나 자, 컴퍼스 같은 아날로그 도구를 사용해 만들어졌다는 이야기다.

상상력이 필요한 건 책을 번역하는 과정에서도 마찬가지였다. 1963년 독일어로 처음 출간된 이 책의 영어 번역 또한 이메일이나 웹 검색 없이 손이나 타자기로 쓴 편지, 전화로 연락하고 사전과 도서관 자료를 참고하는 식으로 진행되었을 것이다. 지금 언어와는 미묘하게 다른 60여 년 전의 독일어와 그것을 영어로 옮긴 번역 텍스트에는 묘한 시차가 존재하기에, 이를 21세기의 한국어로 옮기는 일은 무척 조심스러운 작업이었다. 독일어 원서를 기반으로 번역된 영어판을 우리말로 옮기는 것만으로는 정확도가 떨어질 것 같아 결국 많은 부분 영어판과 독일어 원문을 대조하며 진행했다. 무엇보다, 이 책이 컴퓨터나 디지털 도구가 없던 시절 쓰였음을 망각하지 않기 위해 의식적으로 노력해야만 했다. 지금의 디지털 도구 덕분에, 2023년 번역자는 독일어판과 영어판의 매우 사소한 오류나 오탈자를 라르스 뮐러 출판사 측에 전달할 수 있었다.

이 모든 과정에서 일천한 독일어 실력과 더불어 현대 미술계에서 비평가, 큐레이터로도 활동 중인 나 스스로의 경력이 더 나은 번역 결과를 도출하는 데 조금은 도움이 되었으면 하는 바람이다. 그러나 무엇보다 60여 년이 지나서도 여전히 한국어로 출간되어야 할 이 책의 의미를 짚어주신 서울시립대학교 최성민 교수님께, 계획보다 훨씬 긴 시간이 걸렸음에도 이 책이 나올 수 있도록 자리를 내주신 편집자 문지숙 님께 깊은 감사를 표하고 싶다. 내가 일하는 분야가 정확히 디자인은 아니기에, '컬트'에 가까운 추종자가 존재하는 게르스트너의 책을 그것도 초판본으로 번역하는 건 무척 부담스러운 일이었다. 영어 번역본이 만족스럽지 못해 이 책을 직접 번역해 본다는 독자도 존재할 정도다. 독일어 관련해 도움 준 서울대학교 이경진 교수님, 타이포그래피 원고를 살펴주신 류양희, 박지훈 님, 소통을 도와준 서새롬 님, 더불어 정성으로 책을 만들어주신 안그라픽스 안마노, 소효령, 박민수 님께 감사를 전한다. 이 책은 편집자와 출판사가 번역자와 함께, 다시 썼다. 책을 번역하는 동안 태어난 딸에게는 '프로그래머블 블록체인'을 표방하는 이더리움을 음차한 '이서'라는 이름을 붙였다.

세상에 존재하는 사람의 수만큼 각자의 독립적인 가상 세계를 능히 구축할 수 있는 지금, 복잡해 보이는 문제에서 보편적 원칙과 해결책을 도출하자는 『디자이닝 프로그램스』의 주장은 지나치게 모더니즘적이고 고루해 보일지도 모른다. 그러나 상상력을 발휘해서 이 책을 읽어보도록 하자. 이 책이 말하는 '프로그램'은 단지 복잡한 문제를 단순화하는 것만은 아니다. 이 책은 단수가 아닌 복수로서의 '프로그램스'를 만들어 이 세상에 존재하는 문제의 수만큼 다종다양한 '프로그램'을 만들어볼 것을 권하는 일종의 제안이다.

2쪽

프로-프로그래마틱은 '프로그램적인 것을 지향하며' 정도의
의미로 생각할 수 있다. 지금 우리에겐 '프로그램'이라는 단어가
너무 익숙하지만, 이 책이 출간된 1960년대로부터 17여년 뒤인
1980년대에 개인용 컴퓨터가 등장했다는 점을 기억하자. 그런
점에서, '프로-프로그래마틱'이라는 단어는 당시의 독자에게는
낯설고 새로운 단어이자 개념이었을 테다.

3쪽

야스 게임은 2팀으로 나뉜 4명의 플레이어가 36장의 카드로
진행하는 게임이다. 각각의 플레이어에게 9장의 카드가 주어지며
하트, 스페이드, 다이아몬드, 클럽(프랑스 식), 로즈, 쉴드, 에이콘,
벨(독일 식) 기호와 숫자의 조합으로 점수를 딴다.

4쪽

악치덴츠 그로테스크는 베르톨트 타입 파운드리가 1896년에
발표한 산세리프 활자체이다. 책의 독일어판에서는 악치덴츠
그로테스크로, 영어판에서는 악치덴츠 그로테스크로 기재되었다.

4쪽

죄르지 케페스가 편집을 맡은『시각과 속성』은 이 글이 작성된지
2년 뒤인 1965년에 출간되었다.

6쪽

아사쿠라 나오미(1929-2003). 일본의 디자인 교육자. 도쿄교육대학
졸업 후 분쿄대학교에서 재직하며 후학 양성에 힘썼다.

6쪽

1966년 도쿄의 비주츠슈판사美術出版社에서 번역 출간된
『デザインプログラム』. 아사쿠라 나오미가 번역했고, 원서 마지막 쪽
(알림) 글은 생략하고 옮긴이의 글을 추가했다.

12쪽

영문판에는 추가적인 설명 없이 module로 언급되어 있으나
독일어판에는 Modulor로 기재되었다. 이는 건축가 르 코르뷔지에가
고안한 측정 체계 르 모뒬로르Le Modulor를 가리킨다.

17쪽

피아니스트 데이비드 튜더는 «4분 33초» 등 존 케이지가 작곡한
여러 작품의 초연을 맡았다. 존 케이지는 작곡 노트에서 자신의 작품
가운데 다수가 튜더를 염두에 두고 창작된 것임을 밝힌 바 있다.

19쪽

블랙레터는 고딕이라고 불리기도 하며, 15세기에 유행한 손글씨
스타일을 기초로 만들어진 활자체다.

19쪽

대표적인 올드페이스 활자체로는 배스커빌Baskerville이 있다.

19쪽

울름 대성당은 1377년에 착공되어 1890년에 완공된 대성당으로,
유럽에서 가장 높은 고딕 양식의 성당이다. 1960년에 완공된
뒤셀도르프의 티센 빌딩은 국제주의 양식에 따라 지어진 사무용
건물로, 전후 모더니즘 건축의 흐름을 보여주는 대표적 사례로
여긴다. 돌로 만들어진 울름 대성당과 유리로 둘러싸인 티센 빌딩은
무척 다른 모습이다.

20쪽

에릭 길이 디자인한 길산스는 모노타입Monotype 영국 지부에서
1928년에 발매한 휴머니스트 산세리프 활자체다. 길산스의
대문자는 로마 시대의 비석에 쓰인 활자체에서 비율을 차용했고,
소문자는 중세 시대 올드페이스 활자체의 비율을 빌렸다. 길은
디자이너인 동시에 석공이기도 했다.

21쪽

유니베르는 아드리안 프루티거Adrian Frutiger가, 헬베티카는 막스
미에딩거Max Miedinger와 에두아르트 호프만Eduard Hoffmann이,
폴리오는 콘라트 바우어Konrad Friedrich Bauer와 발터 바움Walter
Baum이 디자인했다.

21쪽

'스위스 네오 그로테스크'로 불리기도 하는 세 활자체는 비율과
형태가 규칙적이고 일정하다.

21쪽

타이포그래피와 활자 디자인에서 '회색톤'은 텍스트 컬러를
의미한다. 균질한 회색톤은 활자의 획, 공간, 시각보정 등이
잘 이루어져 회색도가 안정적인 상태임을 뜻한다.

22쪽

"베를린 소재의 베르톨트 활자주조소Berthold Type Foundry가
1896년에 발표한 악치덴츠 그로테스크는 그래픽 디자인 역사에서
가장 널리 알려진 활자체다. 세리프가 없기 때문에 조판과 인쇄
과정에서 더 오래 쓸 수 있었고, 단순하고 장식이 없는 형태 덕분에
전단지나 상업용 인쇄물에 쓰기 더할나위 없이 적절했다." 위 내용은
모노타입 파운드리의 크리에이티브 타입 디렉터 톰 리크너Tom
Rickner의 인터뷰를 바탕으로 조사해 작성한 것이다. (https://
www.creativeboom.com/features/akzidenz-grotesk/)

23쪽

크리스토퍼 슈나이더Christopher Schneider가 1603년에 발명한
축도기는 원래 스케치나 드로잉 등의 크기를 늘이거나 줄여서
똑같이 그리는 데 쓰였다. 이 장치가 활자체 디자인에 쓰이기 시작한
것은 1884년 미국의 활자체 디자이너 린 보이드 벤튼Linn Boyd
Benton이 벤튼 축도기Benton Pantograph를 발명하면서부터인데,
이 장치를 활용하면 활자체의 크기뿐 아니라 선의 굵기나 기울기도
조정하면서 기존의 활자체를 나무나 금속에 복제할 수 있었다.
이를 통해 활자체 디자인은 장인이나 활자공의 감각에만 의존하는
기존 관행을 벗어나게 되었다. (http://www.designhistory.org/
Type_milestones_pages/Panatograph.html)

24쪽

악치덴츠 그로테스크를 기반으로 만들어진 유니베르는 다양한
폭과 굵기에 대한 선택지를 미리 마련해두었다. 이런 특징은
1957년 이 활자체의 발표를 알리기 위한 광고에서도 두드러졌는데,
다양한 형태로 활자체를 적용할 수 있다는 점을 강조하기 위해
원소 주기율표의 모양을 딴 표에 다양한 폭과 굵기, 기울기로
'univers'라는 단어를 표시한 이미지를 제시했다.

24쪽

악치덴츠 그로테스크에는 3개의 너비 그룹—보통-좁은-넓은—이
있고, 같은 너비 그룹에 있더라도 크기별로 글자 비례가 달라진다.
작게 쓰이는 활자는 넓게 디자인하고, 크게 쓰이는 활자는

상대적으로 좁다. 또한 소문자 g의 모양을 단층 형태로 디자인했다는
것이 특징인데, 이는 독일어권에서 익숙한 블랙레터의 특징을
반영한 것이다. 아래 도판에서도 g의 마지막 획의 커팅각도가 다른
것을 볼 수 있다.

26쪽

베르톨트 사는 일종의 격발기로 찍는 최초의 사진 식자 시스템
디아타입을 시장에 출시했다. 이후 선두 업체로 큰 성공을 거두었고
심지어 주식시장에서도 꽤 인기를 끌었다. 디아타입은 사진식자를
위한 조판 기계로, 감광지에 결과물을 인쇄했다. 인쇄 과정에
컴퓨터가 도입되면서 점차 사라졌다.

26쪽

캐슬론은 윌리엄 캐슬론William Caslon(c.1692-1766)이 디자인한
세리프 활자체이나 그의 활자체에서 영감을 받아 만들어진 활자체를
가리키는 말이다. 최초의 이탤릭체는 16세기 초 이탈리아의
알디네Aldine 출판사의 알두스 마누티우스Aldus Manutius와
활자주조·조각공인 프란체스코 그리포Francesco Griffo가 함께
만들었다고 알려졌다.

35쪽

얀 치홀트, 라슬로 모호이너지, 엘 리시츠키는 물론 좀 더
일반적으로는 바우하우스의 선구자들과 러시아 국립예술학교
브후테마스Vkhutemas나 더 스테일De Stijl에서 활동한 이들이다.

37쪽

KG는 이 책에서 이들을 자신이 말하는 '프로그래밍'에 가까운
형태의 예술을 시도하고 구현한 이들로 소환한다.

37쪽

'원초적 음향의 소나타Die Sonate in Urlauten'로도 알려진
〈우르소나테〉는 1932년 슈투트가르트에서 녹음되었다. 이어 쿠르트
슈비터스의 저널 《메르츠Merz》 24호에 수록 출판되었다. (https://
inlibris.com/item/bn61490/)

37쪽

이 문장에서 KG가 예로 드는 단어는 모두 실제로 존재하는 회사나
제품명이다.

38쪽

폴 발레리는 말라르메가 문장과 단어, 글자의 시각적 배열, 그것을
읽을 때 나는 소리, 그 의미를 복합적으로 사용한다는 점을 지적한다.

39쪽

조제프 뒤보네Joseph Dubonnet가 만든 아페리티프 '뒤보네'를
광고하기 위해 창안한 슬로건. 'Dubo'라는 단어가 'Dubonnet'으로
커지는 모습을 보여주는 과감한 디자인과 타이포그래피의 포스터를
만들어 행인이나 자동차 승객의 시선을 사로잡고자 했다.

40쪽

루이스 실버스타인(1919-2011)은 《뉴욕타임스》 작업으로 알려진
미국 디자이너다. 1952년 뉴욕타임스에 입사한 그는 1967년 신문
활자체 크기를 키워 가독성을 높이는 과정에 참여했고, 1976년에는
제1면 컬럼 수를 8개에서 6개로 줄였다. 1985년 퇴사한 뒤에도
여러 신문사의 자문으로 활약했고, 브라질, 케냐, 스페인 등 여러
국가의 신문 디자인 개선에 관여했다.

54쪽

책의 영문판에는 『기이함과 호기심Oddities and Curiosities』으로만 언급되었으나, 온전한 제목은 『단어와 문학의 기이함과 호기심Oddities and Curiosities of Words and Literature』이다. 이 책은 앞뒤 순서를 뒤집어 읽어도 성립되는 회문palindrome, 언어유희, 퍼즐, 어원 등을 모은 단어집이다.

56쪽

수학에서 쓰이는 접선tangent과 이심eccentric 개념을 빌어온 작업. 접선은 원이나 곡선에서 두 점이 만나는 지점을 뜻하고, 이심은 원을 벗어나는 것을 뜻한다. KG의 〈접선 이심〉은 기둥의 형태가 중심이 치우친 원의 형태로 분절되는 형태를 보여준다.

59쪽

페랄루만은 마그네슘을 함유한 알루미늄 합금을 가리키는 상표명이다. KG가 작품을 만든 20세기 중반에는 스포츠카 차체에 쓰였다.

66쪽

KG의 작품은 그가 고안한 프로그램에 따라 다양한 조합으로 구성될 수 있다. 〈황금분할 기둥〉이 3차원 공간에 놓인 원기둥 형태임을 감안하여 설명을 파악해보자. 황금분할(1:1.618034)을 바탕으로 이뤄진 KG의 프로그램에 따라 단순한 형태가 복잡하게 변화하는 과정을 볼 수 있다.

67쪽

원기둥의 상단과 하단에서만 구현되었던 황금분할이 그보다 아래 차원에서도 실현되었다.

69쪽

원근법의 일종으로 사물, 인물을 정면이 아니라 위에서 내려보거나 비스듬히 보는 시점을 통해 투시도법에 따라 실제보다 짧아 보이게 묘사하는 회화 기법이다.

76쪽

'자기충족적인 전체'는 구성 요소를 일관된 원칙으로 설명할 수 있는 구조를 일컫는다.

86쪽

81쪽의 c5에 보이는 군집에 순열을 적용해 차례로 옮긴 모습이다.

89쪽

KG가 붙인 제목의 '64'는 64개의 정사각형(8×8)을 나타낸다.

99쪽

막스 빌, 리하르트 파울 로제, 카밀 그라에저, 페레나 뢰벤스베르크

101쪽

단어를 이루는 문자나 문장을 구성하는 단어를 재배열함으로써 다른 의미로 읽히게 만드는 일종의 언어유희.

103쪽

이상 언급한 작품들의 컬러 도판은 모노그래프 『카를 게르스트너: 5×10에 걸친 그래픽 디자인 등 작품 리뷰Karl Gerstner: Review of 5×10 Years of Graphic Design Etc』(Ostfildern-Ruit: Hatje Cantz, 2001)에서 볼 수 있다.

103쪽

물론, 아무리 '상업적'인 광고라도 스위스에서는 경쟁적이고 시장 중심적인 영미권과 다른 모습을 보였다. 로빈 킨로스Robin Kinross가 관찰한 것처럼, "스위스에서는 광고주와 대행사가 상당한 절제에 합의한 상태였으므로, 임의성과 허구성을 피하는 한편 정보 전달과 체계를 중시하는 접근법은 가능할 뿐 아니라 필요하기도 했"기 때문이다. 로빈 킨로스, 『현대 타이포그래피: 비판적 역사 에세이』, 최성민 옮김, 제2판(서울: 작업실유령, 2020), 156쪽.

103쪽

연마된 금속을 이용한 마지막 컴포지션 〈카로 64〉는 1963년 가을 기준 "395독일마르크"라는 가격과 함께 "아직 35점이 남아 있다"는 사실이 밝혀져 있다. 저자는 이 책이 디자인 고전으로 인정받아 60년 후 한국어로 번역까지 되리라고는 미처 예상하지 못한 모양이다.

103쪽

게르스트너는 악치덴츠 그로테스크(베르톨트 산세리프)를 바탕으로 『디자이닝 프로그램스』 초판을 위한 활자체를 직접 디자인했다. 사진 조판용으로 개발된 이 활자체는 한동안 잊혔다가 2017년 슈테판 뮐러Stephan Müller가 복원해 자신의 활자 제작사 '포가튼 셰이프스Forgotten Shapes'를 통해 '게르스트너 프로그램Gerstner-Programm'이라는 디지털 폰트로 발매했다. 포가튼 셰이프스 웹사이트를 참고할 것. (https://forgotten-shapes.com/gerstner-programm.)

표지 뒷날개

1964년 『디자이닝 프로그램스』 어디에도 없는 저자 소개글은 60년이 지나 출간된 한국어판 독자를 위해 새롭게 마련했다. 카를 게르스트너와 연관된 책과 전시, 웹사이트를 참고해 작성했다. 내용 중 "그래픽 디자인계에서 추종자를 만들어냈고"라는 구절은 다음 두 곳을 참고했다: 하체 칸츠 출판사의 저자 소개글(https://www.hatjecantz.com/products/18083-karl-gerstner?_pos=2&_sid=c7b5a6aa0&_ss=r)과 아마존에 올라온 'bottlerocket' 님의 개정판 리뷰 코멘트(https://www.amazon.com/Designing-Programmes-Karl-Gerstner/dp/3037780932)

옮긴이 박재용

주로 한국 서울에서 활동하는 필자, 통·번역가, 큐레이터다. 장서광으로,
동시대 미술과 이론 서가인 '서울리딩룸'(@seoulreadingroom)을 설립해 운영
중이다. 리서치 밴드 NHRB(@nhrb.space)에서 허영균과 함께 프론트맨으로
활동하고, 정성은, 김수지와 함께 스탠드업 코미디 모임인 '서촌코미디클럽'
(@westvilalgecomedyclub)을 운영한다. 『마지막 혁명은 없다: 1980년 이후,
그 정치적 상상력의 예술』(현실문화연구, 2012), 『동시대-미술-비즈니스:
동시대 미술의 새로운 질서들』(부산현대미술관, 2021), 『현대미술, 이렇게
이해하면 되나요?』(부커스, 2022) 등을 번역했다.

디자이닝 프로그램스: 프로그램으로서의 디자인
Karl Gerstner: DESIGNING PROGRAMMES

2024년 1월 17일 초판 발행

지은이 카를 게르스트너
옮긴이 박재용

펴낸이 안미르, 안마노
기획·편집 문지숙
디자인 박민수
진행 도움 소효령, 서새롬
영업 이선화
마케팅 김세영
제작 금강인쇄
글꼴 SD 산돌고딕Neo1, Akzidenz Grotesk BQ

안그라픽스
10881 경기도 파주시 회동길 125-15
전화 031.955.7755 · 이메일 agbook@ag.co.kr
웹사이트 www.agbook.co.kr
등록번호 제2-236(1975.7.7)

Karl Gerstner: Designing Programmes
First published in English in 1964 by Arthur Niggli Ltd., Switzerland.
Facsimile edition published in 2019, edited by Lars Müller,
© 2019 Lars Müller Publishers and Estate of Karl Gerstner, Switzerland
Korean Translation Copyright © 2024 Ahn Graphics

ISBN 979.11.6823.048.4 (03600)